U0135783

全台灣最棒的

50家

露營地

編者 Fiona Wang

北部

中部

南部

東部

西部

CONTENTS

北部

新北市

桃園縣

新竹縣

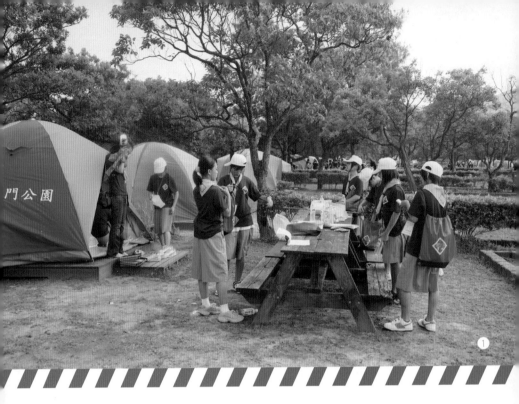

1

勇闖東北角，北台灣熱鬧海景營區

龍門露營渡假基地

享受北台灣的海邊風光，
集合各色露營模式任君選擇，
奔放的水上活動與步道健行，
讓週休成為親子家庭的歡樂回憶。

圖文提供／龍門露營渡假基地

龍門露營渡假基地

門票：全票70元、優待票50元，（停車費用另外計算）

營業時間：8：00～17：00一日遊（非露營）

電話：（02）2499-1791～3

傳真：（02）2499-1515

地址：新北市貢寮區福隆村興隆街100號

網址：www.lonmen.tw

1. 此處，也是各學校舉辦活動的口袋地點。
2. 除了帳篷營區外，越來越多的露營車開始成為露營主流。
3. 戶外攀岩登山訓設施，在露營區內極受年輕人歡迎。

體驗水海相連的營區生活

龍門露營渡假基地，位居東北角境內最大河川-雙溪河之畔，是一綜合露營活動及水上遊憩的自然活動區。佔地最廣的露營場地經規劃，闢有狩獵屋區、汽車營位區、木板營位區、近231個營位、可容納1000餘人，帳篷與露營專用車皆有有專屬位置，遊客取物佈置營地都十分方便。

若遊客沒帶任何營具前來，龍門營地也有器材出租與日用品販售，一樣可體驗露營樂趣；此外，亦可參加龍門營地著名的各項水上活動，如獨木舟等訓練，父母帶著孩子一同分享快樂時光，讓露營不再只有烤肉與看風景兩種選擇。

兼具知性感性的美麗假期

水上活動區位於營地旁雙溪河畔，97年專業獨木舟進駐，提供更多遊客營友體驗各式獨木舟課

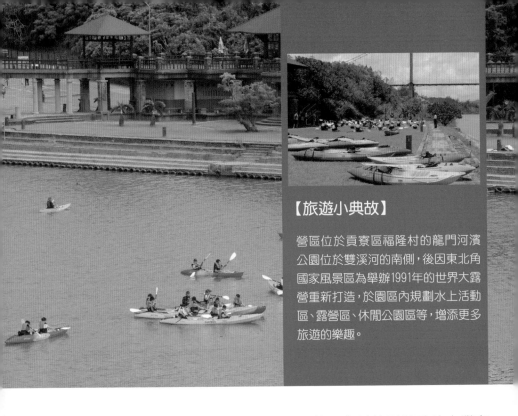

【旅遊小典故】

營區位於貢寮區福隆村的龍門河濱公園位於雙溪河的南側，後因東北角國家風景區為舉辦1991年的世界大露營重新打造，於園區內規劃水上活動區、露營區、休閒公園區等，增添更多旅遊的樂趣。

程與悠遊雙溪河，還能看到專業風帆展開"炫麗翅膀"，於河面上順風飛翔。

傍晚，你也可選擇騎自行車在專用道上穿梭在公園優美的林木間，或在經過特殊地形和植物區拍下美麗剪影，重新認識東北角海岸特殊地形和園區內上千種植物，來個東北角知性之旅。

東北角兩天一夜歡樂行

龍門位於地形特殊的台灣東北角，沿岸有許多知名地標，像福隆海水浴場、靈鳩山，以及古道，隨意走走沉浸在自然的美景中。或是至福隆遊客中心一覽人文、地質、植物、生態教學解說，重新認識我們居住的台灣。

自行車友亦可來趟"鹽寮海濱公園"到"龍門公園"之行，8公里的路途，在1.5小時內迎風享受海與風的熱情洗禮，即使短短一天，也令人回味無窮。

營地收費

1. 狩獵屋 3000元／日
2. 汽車營位 (四人份) 1000元／日
3. 木板營位 (四人份) 800元／日

註：

◎以上價格含帳篷，自備帳篷者可減150元，每一營位限搭一帳篷。汽車營位只限停汽車一部，加帳篷僅限全部營位客滿時。每頂加收500元 (限自備帳篷，限加一頂)。

◎請先購買門票及停車費後，至服務中心辦理報到、登記手續。

◎園區烤肉禁止木炭及一點靈，請使用瓦斯烤肉盤。

自行開車：

① 中山高往基隆或東北角風景區交流道下右轉接62號瑞濱快速道路，往宜蘭方向龍門營地位於台2線指標100公里處 (台塑加油站，前行200公尺左邊，即是園區入口)。

搭大眾交通工具：

① 客運-台灣好行 (黃金福隆線)、台汽客運 (台北北站往羅東、宜蘭濱海線)、基隆客運 (基隆至福隆)。

② 火車-請搭北迴鐵路於福隆站下車，出火車站至十字路口往左行 (7-11方向) 約五百公尺即可到達龍門大門口。

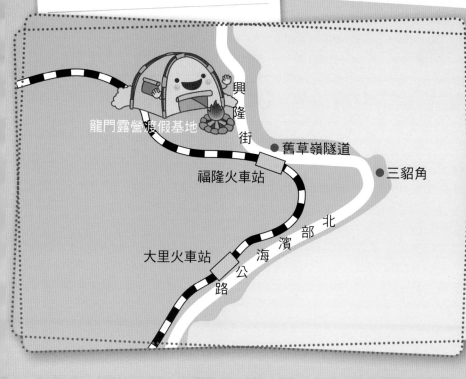

龍門露營渡假基地　興隆街　舊草嶺隧道　三貂角　福隆火車站　大里火車站　北部濱海公路

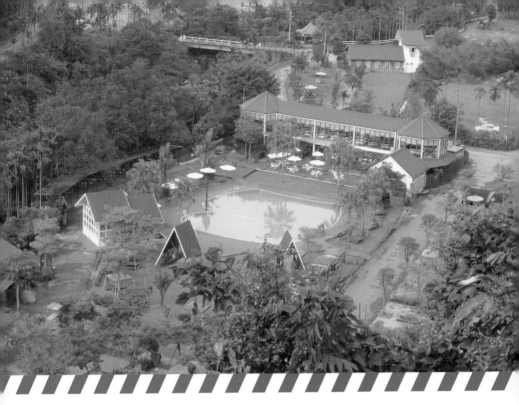

打造夢幻愛麗絲、
白雪公主的童話世界
皇后鎮森林

倒一杯茶和懷錶兔喫茶，
想像小鳥被歌聲吸引站在身旁，
融合童話與綠野的解放空間，
再次激發大小朋友內心渴望的童趣生活。

圖片提供／皇后鎮森林

皇后鎮森林

門票：全票100元、半票50元
（可抵園內消費）

營業時間：平日10：00～19：00，假日
9：00～22：00，露營車24H

電話：（02）2668-2591～2

傳真：（02）2668-1563

地址：新北市三峽區竹崙路95巷1號

網址：www.queen-village.com

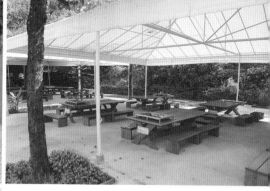

如童話般的皇后鎮森林，擁有游泳池，美麗草坪，以及歐式烤肉區等設施，展現極為夢幻的野趣生活。

打造北部夢想樂園

　　台北，不只是一個熱鬧的都會，它的周遭仍有眾多綠野環境，像是埋藏深處的寶藏等待有心人前來發掘，就像皇后鎮森林的創辦人-林憲君，在十多年前就發現三峽竹崙里的美好所在，於2001年在保留原始美景的前提下，打造出童話故事般的皇后鎮森林！

與自然融合的森林野趣

　　皇后鎮森林因應各方需求，對於想親近自然，不太適應野營生活的現代人，規劃出如童話般的草地露營區、歐式游泳池、俏皮的方向指示牌、露營車營地等軟硬體設施，為露營提供新的樂趣，此處如畫風景，更是多部偶像劇的取景拍攝地點，吸引不少遊客慕名前來。

　　六星級露營區與風車House露營車區，皇后鎮森林住宿規劃特點，可單獨預訂住宿，或是預約兩

天一夜套裝行程，可享受不同的遊玩樂趣。

露營生活趣味多

除了露營場地和自然風光，皇后鎮森林的森林小舖應有盡有，就算是沒有準備前來，也能在小舖中購買所需之用品或租借露營配備，享受露營及炭火派對BBQ烤肉的樂趣。

此外，森林手作屋、鐵馬步道、野溪步道、游泳池、動物生態區等，更豐富了眾人玩樂的心情，即使只打算來個一日遊，動態的泳池戲水與森林鐵馬讓你感受陽光、森林、戲水池的熱情呼喚。或是悠閒到手作屋為自己製作一個彩繪或拼貼的可愛小物；去動物生態區逗弄可愛的羊咩咩，感受童話故事中的牧場風情。

原來，在台北近郊也有這麼好玩的地方！

【旅遊小典故】

三峽／三峽舊稱「三角湧」，因為三峽位於大漢溪匯納橫溪、三峽溪的地方，是一塊三角形平原，所以稱為「三角湧」。至日據時代（民國九年）地名改稱為三峽庄，民國卅年住民聚增，為三峽街，本省光復後改為三峽鎮。
竹崙里／以境內竹坑及崙尾寮二地得名。清澈潔淨的竹坑溪就是皇后鎮森林的好鄰居。

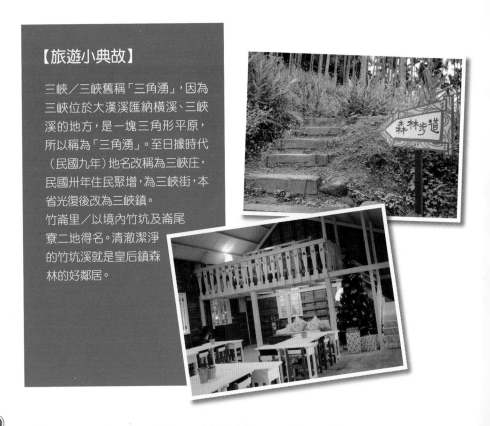

營地收費

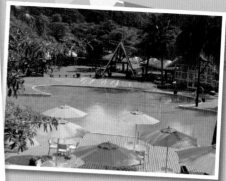

1. 六星級露營：

以天然木材"南方松"搭建的帳篷木平台十停車位十野炊空位。附電與洗滌槽,乾濕分離衛浴空間(含沐浴用品),24小時供應熱水,營位可無線上網,西區營位提供第四台接頭(需自備接線)。一個營位可供六人使用,每多一位酌收200元。

假日:1200元(周六及國家連續假日)

平日:75折後900元(周日~周五)

2. 風車House:

30坪露營車套房,附獨立停車位和小庭院。入住需先購買門票可抵消費。平日住宿優惠請上網查詢。假日分有一般體驗價與獨享套裝價請上網查詢。

自行開車:

① 新店安坑交流道南下:往安坑方向接安康路110線道右轉→往三峽途經安坑、二城、五城、錦繡山莊、長城溪遊樂園33.5k處有皇后鎮森林指示牌,跟指示牌走即可。

② 國道3線三鶯交流道北上:往三峽介壽路方向→圓環接台3線往北土城到橫溪→右轉接110線道往新店方向經辭修高中、大成國小至33.5k處有皇后鎮森林指示牌,跟指示牌走即可。

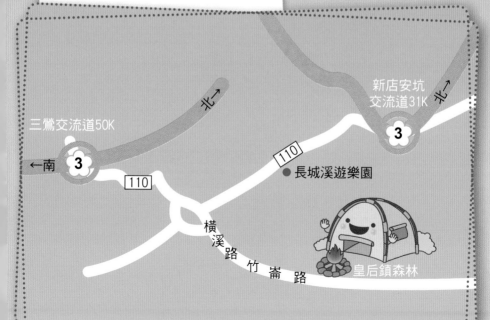

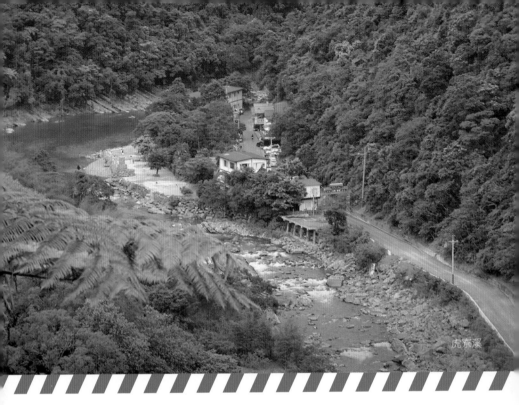

虎寮溪

欣賞北勢溪風光的綠野營地

坪林映象之旅

隨著自然的律動深呼吸，
嗅著茶香聆聽蟲鳴鳥叫，
感受藍天與星夜變換之美，
生活不就是如此簡單。

圖文提供／坪林映象之旅

映象之旅野營餐廳

門票：成人150元、兒童100元（100公分以下）、大狗100元、小狗50元

電話：(02) 2665-6146、(02) 2665-6737

傳真：(02) 2665-7704

地址：新北市坪林區上德里虎寮潭路1之2號

網址：www.146h.com.tw

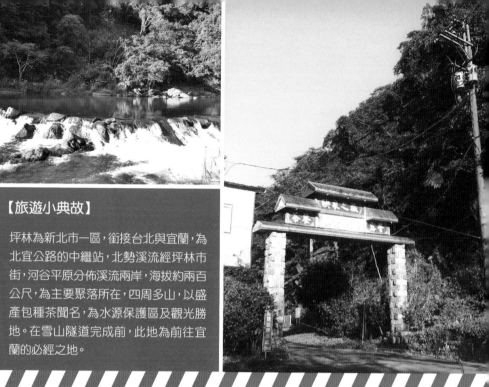

【旅遊小典故】

坪林為新北市一區,銜接台北與宜蘭,為北宜公路的中繼站,北勢溪流經坪林市街,河谷平原分佈溪流兩岸,海拔約兩百公尺,為主要聚落所在,四周多山,以盛產包種茶聞名,為水源保護區及觀光勝地。在雪山隧道完成前,此地為前往宜蘭的必經之地。

中低海拔的茶香營地

位於北勢溪源頭並與茶結合的露營營地-坪林映象之旅,擁有群山圍繞擁有各色植物與自然生態環境,主要是因老闆過去家中經驗茶的相關行業,營地坐擁虎寮潭與粗石斛兩座吊橋,近虎寮潭、大舌湖健行步道,周邊環山繞水,每到夏季更吸引不少家長帶著小朋友前來戲水遊玩。

開啟坪林茶餐風潮

茶料理風行已久,映象之旅於83年改以多元化的經營,將茶帶入料理中,更於外貿展覽館推出『坪林茶餐』,運用包種茶創造驚人口感,成為坪林露營業者的先鋒。其中包種鱸魚滋味鮮美,茶香刈包中的東坡肉腴而不膩,被選為代表新北市前往大陸行銷的特色茶葉料理。而後88年推出「野菜餐」,再以「野薑花」大餐打出自然美食知名度。

想再玩點別的，映象之旅於非假日規劃一泊三食旅遊行程，帶領遊客遊玩坪林特色景點。若想參加請先預約安排，也可安排生態之旅，帶著放大鏡與望遠鏡即可。

而具歷史的三大登山步道：淡蘭古道、湖桶古道、大舌湖步道，過去是日據時代的交通路線，在林野間或許會看到古橋、石碑等，對位於山區的坪林來說，是當時連結台北、宜蘭等地的重要交通線，極富思古幽情。

放鬆身心古道步行

除了選擇一泊三食的活動外，健行步道可說是最受營友歡迎的活動，為坪林、石碇、平溪交界處的獅公髻尾山可遠眺台北101、圓山大飯店，其中了多有被遺忘的古道小路，偶而會看到之前設立的路線牌，看自己能走多長的路。

茶園與茶餐是坪林風景名物，到此一遊絕對不可錯過。

營地收費

星空野營、森林露營兩區：

1. 帳篷場地費300元（插電用電費每個插座照價酌收費用）

2. 10人用炊事帳：300元／頂、25人用炊事帳：800元／頂、40人用炊事帳：3000元／頂、4人蒙古包：800元／頂（包含代搭、軟墊、營位費）、6人蒙古包：1000元／頂、（包含代搭、軟墊、營位費）

◎以上出租需收押金，如有損毀須照價賠償，均以24H計算乙次。

自行開車：

① 走國道五號，下坪林交流道的1個紅綠燈直走50公尺左轉（坪林行控中心位於右手邊）再直走100公尺右轉，接著沿路都有"映象之旅"指標。

② 坪林老街往雙溪方向接北42道路前行。

↑北

蔣渭水高速公路

大粗坑路

上昇路

坪雙路

坪林映象之旅

坪雙路

虎寮潭路

5

上昇路

虎寮潭休閒渡假山莊

南↓

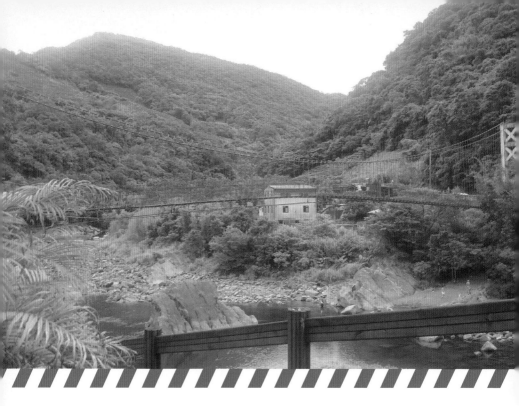

隱於山水的台北後花園
虎寮潭渡假休閒山莊

圍繞虎寮潭邊的露營營區，
於草地上感受青草芳香，
白日茶之鄉的綠意沁入心扉，
在城市邊緣體驗最純淨自然的清綠。

圖文提供／虎寮潭渡假休閒山莊

虎寮潭休閒渡假山莊

門票：清潔費50元／人、機車30元／輛、汽車100元／輛

電話：(02) 2665-6549

傳真：(02) 2665-7616

地址：新北市坪林區上德里九芎坑16-2號

網址：www.tiger549.com.tw

星空野營與茶香共眠

　　溪水、吊橋、茶園，營造出獨具幽雅氣息的虎寮潭休閒渡假山莊。距離坪林約4.5公里的山莊除了擁有最純粹的自然景觀，營區內包含露營烤肉區、星空野營區、小木屋、泡茶區，以及運用山泉水打造出全鄉唯一山泉水親子游泳池。

　　露營區方面，來此的營友可選擇自己喜歡的位置搭建帳篷。若不想自家扛大批營具，山莊另有睡袋、睡墊、帳篷、桌椅分項出租，非常適合周休兩天一夜行的短期旅行。若打算請山莊代辦烤肉，還能免收停車費與清潔費呢！每年4～5月為螢火蟲季節，更是北部遊客全家大小前來，體驗自然山區美景。

製茶、食茶、浸茶香

　　山莊為使遊客感受坪林茶香之美，特別規劃的泡茶區歡迎你坐來下，細細品味功夫茶的濃郁香醇。此外，想更貼近坪林的茶之精神，山莊推出的「茶食文化DIY教學活動」來個一條龍式親身體驗，從採茶、炒茶、製茶，到以茶製作茶粿、茶凍等平日最愛吃的美食，讓來自城市的人感受茶農的辛勞，了解一杯好茶是怎麼來的？私房茶料理的形成？玩樂之餘獲得學習，才是真正的娛教寓樂！

　　當然，要品嚐道地的風味茶餐，虎寮潭山莊選用新鮮食材，每道料理都加入不同的包種茶，製作出各具風格的菜色，像「包種香魚」運用薑與茶油去除魚腥味油膩，入口的唯有清爽緊實的魚肉，令人回味再三。

營地收費

設施租借：

1. 六人帳-600元／頂（含營位費用）、（代搭另加收150元工資）

2. 營位300元／頂、睡墊100元／個、炊事帳300元／頂、睡袋50元／個

3. 室內場地（涼亭）：一天500元／格、兩天一夜800元／格

4. 桌子100元／張、椅子10元／張、茶具350元起／組

5. 代辦烤肉每人份400元，茶風味餐每人350元起

【旅遊小典故】

虎寮潭，舊稱「虎尾寮潭」，台灣民間稱簡單搭建的工寮為「虎尾寮」，而後簡化為虎寮。因此處正逢北勢溪的曲流水深地勢，形如水潭，又逢溪旁虎尾寮，故稱「虎尾寮潭」。虎寮潭離坪林約4.5公里，處群山圍繞、是一遠離塵囂的風景景點。

自行開車：

① 國道五號坪林交流道下，往闊瀨方向，循指標北42→坪雙路→虎寮潭路右轉直行約800公尺即可抵達。

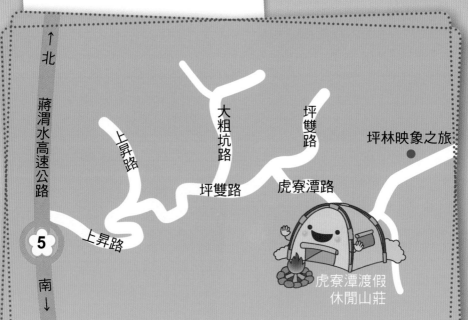

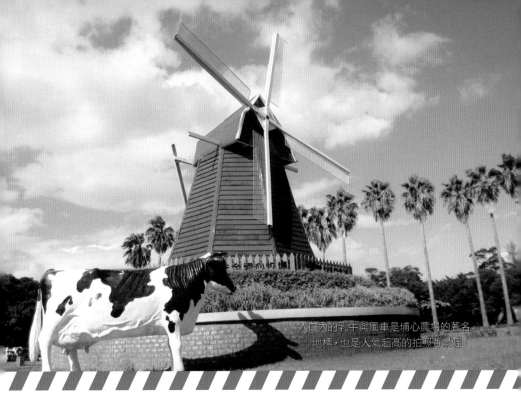

入口內的乳牛與風車是埔心農場的著名地標，也是人氣超高的拍照背景喔！

擁抱自然的快樂牧場

味全埔心牧場

從荒野林地變成清翠牧場，
與動物一同在草原奔跑，
幫馬兒修蹄順毛，
編織一段夢幻的童年時光。

圖片提供／傅禹翰

味全埔心牧場

門票：全票300元、優待票250元、楊梅市民150元、持身心障礙手冊150元

電話：(03) 464-4131轉123、125、127

傳真：(03) 464-2149

地址：桃園縣楊梅市高榮里13鄰3之1號

網址：www.weichuan-ranch.com.tw

酪農牧場轉型休閒渡假村

　　過去大多數人以為埔心牧場只能一日遊玩，其實牧場擁有多項豐富資源，其中的森林營位是露營最佳去處，營友可選擇林間搭建帳篷，或RV汽車露營也OK，若沒有帶營具可至出租區租借，還有24小時衛浴熱水供應，讓你放心在營區放鬆自在的入眠。

迷人景觀多元化趣味

　　牧場還有什麼好玩的？相信很多人會說，在綠蔭圍繞下和親友騎著協力車在牧場內隨處逍遙欣賞牧場景色；或是在專屬情人世界的情人道、充滿異國風情的日式花園及歐式雕塑花園，在花園裡散步欣賞植物花草吧！

　　但對小朋友來說，坐動物造型的電動氣膜車、騎馬、滾草包等釋放精力的遊戲才好玩吧，半人高的草包一個人推不動，要凝聚一家

人的力量才能讓這遊戲熱鬧起來，
看著好幾家的爸媽與小朋友一起
用力，這才是家庭啊。

　　對許多都市人來說，牧場就
像是另一個世界，到了埔心當然要
好好實際體驗擠奶、現喝最新鮮牛
乳的樂趣！接著到掌工坊看馬兒穿
馬蹄修指甲；餵兔寶寶用餐，與動
物做最親密的接觸。

　　若想帶點紀念品回家，DIY工
坊帶著大家製作手工牛奶香皂、彩
繪陶牛、風箏等小物，做為牧場渡
假的快樂回憶。

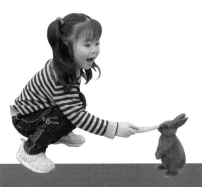

【旅遊小典故】

民國46年味全埔心牧場配合政府發
展台灣酪農產業，將荒野林地改造
成北台灣第一座牧場，不僅培育近
2,000名傑出酪農，更以藍天、白雲、
草原、牛群等美景吸收遊客前來，
成為北台灣知名休閒渡假處所。

營地收費

1. 300元／夜、8人帳篷租借300元／頂／夜、睡袋50元／組／夜

2. 24小時熱水供應的淋浴間

3. 充足的照明設備

4. 充份的森林營位共有180位

5. 提供週全的雨天備案風雨廣場場地

自行開車：
 （中山高67.3公里處，從幼獅交流道匝道出口下交流道。）
① 新竹方向往埔心牧場（高速公路車程20分鐘，縱貫路車程40分鐘）
② 台北方向往埔心牧場（高速公路車程40分鐘，縱貫公路車程60分鐘）

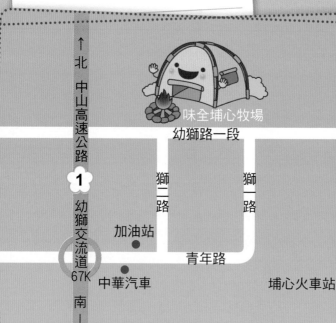

味全埔心牧場

幼獅路一段

↑北 中山高速公路

1 幼獅交流道 67K 南↓

獅二路

獅一路

加油站

青年路

中華汽車

埔心火車站

↑北 省道台一線 南↓

金獅古道步行

體驗農家純樸生活
箕山親水露營區

沒有人潮的喧鬧，
只有老樹、古道，
在舊式的屋舍間徘徊，
感受百年前與先輩努力的痕跡。

圖片提供／新竹縣大窩口促進會

箕山親水露營區

營業時間：星期一到星期日8：00～22：00

電話：(03) 511-0799（現為天主教世光教養院經營）

地址：新竹縣湖口鄉湖南村湖新路810巷115號

網址：www.coils.com.tw/chishan，www.shihguang.org.tw

【旅遊小典故】

「大窩口」是大湖口舊名，指的即是今老湖口一帶。光緒10年劉銘傳來臺興建鐵路，到光緒18年鐵道舖設到老湖口，光緒19年完工通車，老湖口成為當時商業交通要道。

老樹古道私房美景

箕山親水露營區位於湖口老街後面的糞箕窩，有著老式建築與寬大草皮，充滿濃濃的農家氣息，可說是露營營友的私房景點。

此地住宿僅收取營地費與清潔費，來此露營者需自行管控場地使用與清潔。健康教室餐廳可容納約50人的簡餐服務，也販賣湖鏡家園智青DIY產品：香草茶包、環保皂等，除此之外還可預約DIY親手製作喔！

老式人文溫馨色彩

糞箕窩地形很特殊，給人一種「柳暗花明又一村」的驚喜，露營區旁的湖鏡家園是天主居住其中的心靈國度，是由智青、服務者與志工三者組成，有機香草區及其他蔬果區，是志工體驗與智青一起工作的場所，透過葉綠花香、泥土、葉片的觸摸，刺激早被城市影響變弱的感官，營造人與植物的親密感。人文景點方面，民國3年（大正三年）誕生的湖口老街，在當時以「新街」稱呼現在的老街，只是經過幾百年後新街也成了老街。而當年的老湖口火車站，因民國18年火車站遷到新湖口，義大利籍滿思謙神父買下車站舊址興建天主堂，現為天主教歷史文物展覽區。

湖口步道群則多與過去運輸、軍事操練有關，金獅步道、漢卿步道、祥湖步道、仁和步道、采香步道等沿途有設置桌椅、供登山遊客休憩之用。

營地收費

1.　需要電話預約，每一營位費100元。

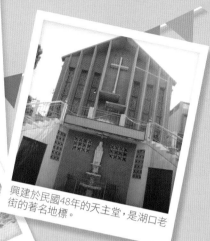

興建於民國48年的天主堂，是湖口老街的著名地標。

位於湖口老街附近的箕山營地，提供純粹的野營樂趣。

自行開車：

① 中山高湖口交流道下→往湖口方向接台→號省道至老湖口→轉竹13-1縣道（湖新路）→往金獅寺方向即可抵達。

往新湖口

加油站 ●　　57.5K

① 58K

湖口老街

天主教堂 ●

北 →
往楊梅

竹13-1

 金獅寺

湖新路　　　往新埔

箕山親水露營區

生活結合自然科學的知識營地

小叮噹科學主題樂園

文字不一定是最好知識解讀，
生活的體驗更能令人印象深刻，
小叮噹將理論化為玩樂，
讓露營變得豐富有趣。

圖片提供／小叮噹科學主題樂園

小叮噹科學主題樂園

門票：全票500元

營業時間：8：30～17：00（逢除夕時休園一天）

電話：(03) 559-2132

傳真：(03) 559-6029

地址：新竹縣新豐鄉松柏村康和路199號

網址：www.ding-dong.com.tw

結合大自然與科學的主題樂園，不只有廣大的露營草坪，園區內還有多種科學體驗設施，是適合全家大小寓教於樂的好所在。

室內山訓場樂趣多

別以為小叮噹主題樂園是個遊樂園，在寬大的園區裡，還有極佳的露營區，你可以選擇草地區，或是附有山訓場的室內雨棚區、四面亭和松柏亭，加上此處也常與學校做戶外活動配合，因此在衛浴間的規劃上有足夠的熱水與空間使用。

而有頂棚的烤肉、野炊兩用地有水泥石桌計200桌，含烤肉、野炊爐灶，共分A、B、C、D、E五區，每區可容納400人，親子家庭或大型團體活動都能容納；而太空艙烤窯區則帶著大家走入農家的生活，感受視覺、嗅覺與味覺的田野樂趣！

神奇的唐吉訶德
天上水方塊

遊玩與科學的雙重享樂

　　遊樂園主要以科學啟發小朋友的想像，將理論與生活結合，在戶外會看到如各國的農田灌溉水車；鐵路台車是如何在鐵軌上行駛；聲音是藉由哪些原理與機器傳達遠方。而室內區的地震體驗、靜電原理，以及各項電能方面的介紹，也以具體型態讓小朋友親身接觸，開啟對理化的好奇與探索興趣。

　　水生植物區、神農氏百毒園帶領小朋友進入自然生物的天地，書本繪圖與標本再清楚也比不上真正的植物在眼前，學會認識分辨植物的外形、是否有毒性、可治病、食用等用途，又是多一項實用的知識。

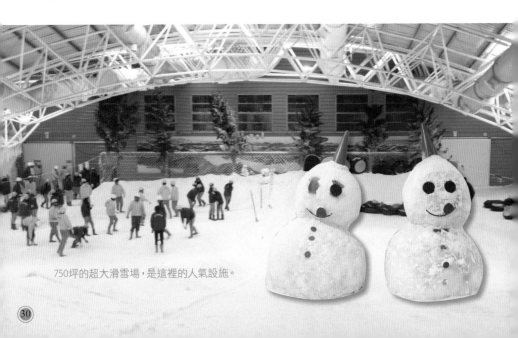

750坪的超大滑雪場，是這裡的人氣設施。

營地收費

露營兩人優惠方案：

原價1530元，優惠價1390元

活動日期：即日起至102年12月31日，含門票兩

張（一票到底含滑雪場入園門票、營位、清潔

費、停車位）

自行開車：

① 南下：中山高國道一號83公里處，由新
豐／湖口交流道下右轉→直走到底十
字路口（士林電機大門）右轉→過天
橋接省道1號左轉→到明新科技大學
右轉→沿著康樂路跟著小叮噹指標前
進。

② 北上：中山高國道一號91公里處，竹北
交流道下左轉→光明六路直走過地下
道後→接省道1號右轉北上→到明新科
技大學左轉→沿著康樂路跟著小叮噹
指標前進。

關西交流道　　　　　　　竹林交流道
← 北　　③　　福爾摩沙高速公路　　③　　往竹東　南 →

高鐵新竹站 ●
← 北　　①　　中山高速公路　　　　往新竹　南 →
新豐口交流道 ✿

● 士林電機　　　光明六路

新豐火車站

往湖口　①　縱貫公路　　　　　　　往新竹

● 明新科技大學

建興路　康樂路

往觀音永安　61

西濱公路　　　　往香山

小叮噹科學主題樂園

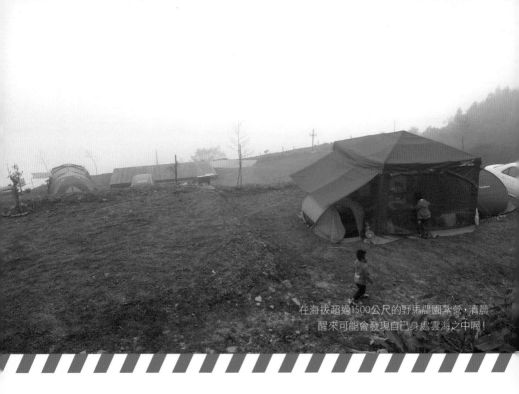

在海拔超過1500公尺的野馬農園紮營，清晨醒來可能會發現自己身處雲海之中喔！

與蔬菜共生的高海拔營地

野馬農園

農園中的營地．
高海拔與蔬菜同居的體驗，
認識與平地不同的生態環境，
是培養親子互動的最好時機。

圖片提供／野馬農園

野馬農園

電話：0986-241-388（王小姐）

地址：新竹縣五峰鄉桃山村民石362號

網址：yemasinjhu.pixnet.net/blog

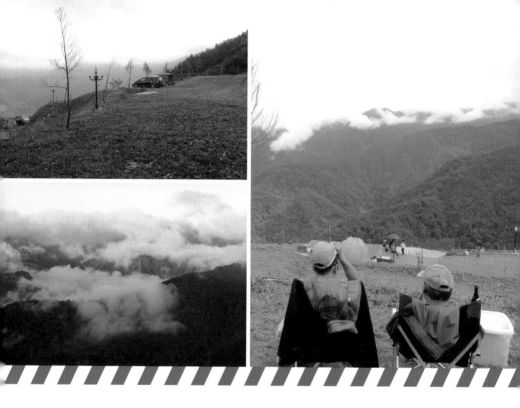

高海拔親子營地

　　位於新竹野馬瞰山中的野馬農園，原為海拔約1600～1800公尺種植高冷蔬菜的農園，直到農園主人開放部份區域做為露營區，才讓人發現高海拔營地美麗的風光山色。

　　野馬農園單純提供三層露營場地，下午1點以後入場，第二天早上11點以前拔營。由於山區水氣多，建議準備防水布或氣墊，讓夜晚睡的舒服。

　　此外園區內設有木造觀景台，僅供觀景用，是夜晚觀星的最好位子。

　　由於農園主人希望遊客也能愛護環境，要求營區禁生營火，烤肉請自備焚火台或架高烤肉，以維護草皮生長；避免使用高耗電量電器，如電磁爐、探照燈等；晚上10點後禁用音響，維持營地內的安全與寧靜。

讓孩子從小接觸自然

　　過去科技沒那麼進步時，大自然是人們的好朋友與老師，現在藉由親子露營四處趴趴走，大人不僅重溫兒時記憶，小朋友在農園中與小動物、小昆蟲來個巧遇，一起種植採收當令的高冷蔬菜，了解平時吃的蔬菜是怎麼來的！

　　由於農園在1600公尺的山區，雖有美麗的雲海可觀賞，但早晚氣候溫差大，有時會遇到下雨，建議來此的遊客要準備厚外套與防水物品，不被溫度和雨水影響這個歡樂假期。

　　野馬農園附近也有其它景點可供玩賞，像是觀霧國家森林遊樂區終年雲霧飄緲而得名，是觀賞大霸尖山的最佳起點與必經之處；榛山步道4、5月可見高山杜鵑的綻放。樂山林道沿途可看見台灣赤楊、台灣二葉松、華山松及其他針葉樹，都是平時難得一見的絕妙景觀。

沿著步道緩緩走來，
隨處可見令人心曠神怡的自然景觀。

營地收費

1. 以人頭計費，大人小孩皆為200元／晚。

2. 訪客每位酌收100元清潔費，請於當日晚上10點前離開營區，未離營者視同住宿，補收露營費用差額。

3. 盥洗室的熱水供應時間，為下午5點到晚上10點。

自行開車：

① 新竹縣竹東→下公館→上坪→五峰→茅圃→桃山→清泉→土場檢查哨（需辦入山證）→大鹿林道15K（雲山部落）

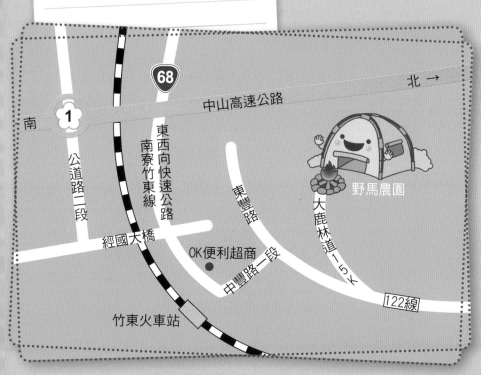

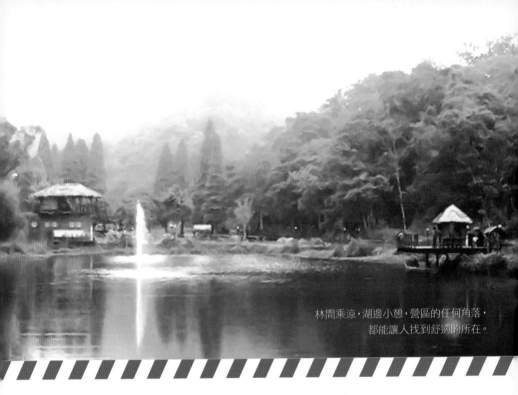

林間乘涼，湖邊小憩，營區的任何角落，
都能讓人找到舒適的所在。

徜徉桐花・依山傍水桃花源

十二寮桐花谷露營區

純樸桐花秀雅宜人，
靜靜品味山間靈氣，
桐花、落羽松，原味山水的露營假期。

圖片提供／十二寮桐花谷露營區

十二寮桐花谷露營區

營業/預約時間：9：00～21：00（全年無休）

電話：(03) 578-5364

傳真：(03) 577-5543

假日電話：0932-290-213

地址：新竹縣峨眉鄉湖光村12寮12鄰6之5
號旁

網址：0932290213.tw.tranews.com

奇摩搜尋：桐花谷

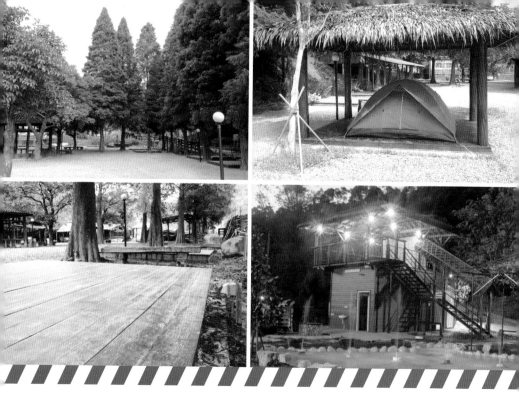

南洋風・落雨松・桐花・露營營地

桐花谷露營區位於新竹縣峨眉鄉十二寮休閒農業區內,是一處坐擁桐花、松香、螢火蟲的美麗秘境,在十二寮大埤塘環塘步道及登山步道種植許多桐花,依山傍水風景秀麗,桐花谷露營區內的設計規劃將美景都包含其中,並有不同的營地區域,提供不同風味的野趣。

營區規劃三個區塊,半露天露營區於入門處的半露天雨棚。涼亭露營區設有木造南洋風涼亭,一端可以搭營帳一端是品茗休閒空間。樹蔭露營區則依園內的落羽松周邊設置,落羽松春夏青蔥秋冬孤傲,樹葉落盡有著四季不同的樣貌,水泥地面上舖設南方松木板,享受紓壓放鬆的露營假期。

營區提供水電、衛浴、網路、RO飲用水、戲水區、景觀亭、南洋發呆亭、搖搖椅…純樸自然的山林美景,隨時幫您充電、洗滌塵囂煩惱,親子共享美好回憶。

水上教堂妝點新氣息

十二寮桐花谷露營區坐擁自然山水，混搭純白色水上教堂為營區妝點出歐式風情，日間有著神聖純潔氣息，夜間在燈光照射下顯得浪漫迷人，有時是音樂表演的舞台，也是遊客、愛侶們最愛拍照景點、美麗新地標。

大埤塘環塘步道、景觀亭、南洋發呆亭…則是人氣第一的遊憩場所，可以隨興走走、拍照、餵魚，4～5月來此還能欣賞美麗的桐花、4～8月有螢火蟲。桐花谷露營區內四季不同風情的落羽松、大埤塘的美、孩童歡樂笑聲、山林間跳躍玩耍的昆蟲動物，樹與風、草與花、大自然原始的味道。

周末午後的輕鬆時刻，山林間環繞著優美樂曲，是表演舞台現場演奏的鋼琴聲，時而悠揚時而歡樂，優美旋律搭配一杯咖啡喚起美好回憶…。

此外，附近的旅遊景點有全世界最大的彌勒佛、自行車環峨眉湖、十二寮生態步道、細茅埔吊橋、北庄／南庄老街、富興老茶廠、獅頭山；商圈內有咖啡、簡餐、客家美食、各類麵食…等，讓露營更具方便性。

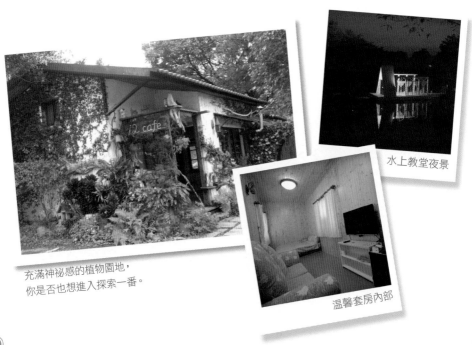

充滿神祕感的植物園地，
你是否也想進入探索一番。

水上教堂夜景

溫馨套房內部

營地收費

1. 露天營位600元／迴兩營位800元
2. 民宿2人房1800元／4人房2200元
3. 每個營位限4人，每加一人加收100元，國中以下小孩加收50元。

【旅遊小典故】

十二寮位於峨眉鄉，自清朝道光十四年(1834)金廣福號於北埔建立據點後始有起色，當時為防原住民侵擾，逐次設立十五座保護開墾安全的隘寮，其中第十二個隘寮，為今日"十二寮"的由來。

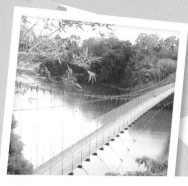

自行開車：

① 北二高寶山交流道(98k)下→南下直走往寶山鄉公所，北上左迴轉走外線上坡往峨眉，寶山鄉公所→接三峰路左轉往峨眉直走→下坡接台3線中豐路右轉，在90.6k處左轉往峨眉湖→沿竹43直行到峨眉湖牌樓，左轉竹81，沿湖邊走到底，左迴轉經過十二寮大橋沿大路走到底，經過十二寮大埤時即達。
google map搜尋"十二寮桐花谷"
GPS：E120.993955 ／ N24.671237

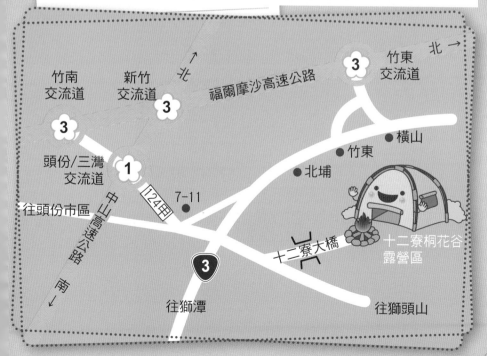

中部

臺中市

 南投縣

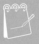 彰化市

①

體驗童軍營的歡樂假期
臺中市中正露營區

童軍營地規格的露營空間，
讓大人重溫學生時期的記憶，
帶著小朋友預先體驗露營生活·
做個親近自然的城市小孩。

圖片提供／林茂堂

臺中市中正露營區

開放登記時間：8：00～21：30

電話：(04) 2239-0685

傳真：(04) 2239-6105

地址：臺中市北屯區民政里第六鄰

1. 執行露營活動開幕與閉幕的大集合場，遊客一定會在此留影，做為"到此一遊"的紀念。
2. 中正營營區為台中最大的公營露營地，更是台中人假日的休閒好去處。
3. 營地開創者-高慰中先生的紀念碑。

專業營地學習生活

　　中正露營區為臺中市規模最大的公營露營地，同時也是臺中市中華民國童子軍教育訓練研習中心，營地面積共可容納約1500人紮營，有營火場地、集合場地、活動空間等，公共設施十分齊全，並且提供帳棚、炊具等出租服務，就算是用品沒帶也不影響露營的好心情。

　　由於中正營地是公營地，因此會發現它的3個區域是以：愛國、和諧、團結，做為營區的名字。每個營區都是獨立區塊，提供完善的廁所與衛浴設備，每人僅收60元做為熱水與場地維護費，和其它營地相比，非常優惠便宜。

　　由於營區屬臺中市政府中等教育科童軍會管理，各童軍訓練研習與學校機關經常此進行活動，最好先上網查詢營區開放時間，免得白跑一趟。

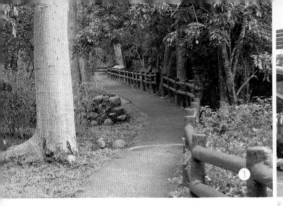
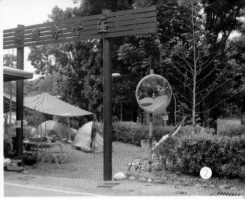

觀察生態昆蟲復育區

　　此外，中正露營區擁有原始林地空間，為此處的螢火蟲復育提供良好生長環境，復育區主要為水生的黃綠螢，4～6月是它們的繁殖季，觀賞時不要帶網子、不可干擾它們的生態，手電筒蓋上紅色玻璃紙，讓螢火蟲在夜晚自由自在的閃耀飛舞。

　　而在綿延山道小徑上，最原始的生態環境的蝴蝶生態教育區，充滿各色奇異花草與五彩繽紛的蝴蝶，蝴蝶保育志工會安排導覽，帶著遊客進入昆蟲的神秘世界。

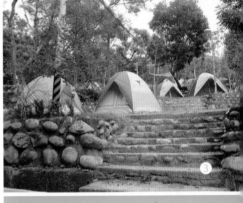

1. 通往營區各處的步道，行走同時還能欣賞周邊的林木風光。
2. 和諧分營區為草皮營地，周圍林木圍籬，夏季遮蔭十分涼爽。
3. 石階設計營位，每階可容納2座營帳，有獨立空間，適合一家大小使用。
4. 團結分營區有石台隔離，不受交通行人吵雜聲影響。
5. 烤肉區可選無草皮區，避免草地被人為破壞，留給後面遊客一個美麗的環境。

營地收費

1. 場地維護費二天一夜每人60元，每增加一天加收30元。

2. 垃圾請自行帶走，勿在草地上生火，請使用炊事區自用爐灶。

營地注意事項

1. 小心煙火，使用完請確實熄滅。

2. 請愛護花草樹木及尊重所有生物。臨走時請將垃圾清理完畢，場地恢復原狀。

3. 不燃放鞭炮，不任意架柴、生火、烤肉，需在炊事區自用爐灶。

4. 禁止挖營溝；請勿窺視他人營帳。

自行開車：

① 國道一號大雅交流道下→環中路→右轉松竹路二段→左轉東山路→廍子坑→左轉橫坑巷→見指標直行即可到達。

② 國道一號中港交流道下→中港路→左轉文心路→東山路→廍子坑→左轉橫坑巷→見指標直行即可到達。

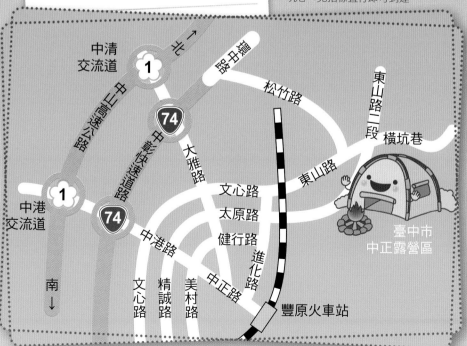

臺中市
中正露營區

貼近農牧生活樂無窮

台灣省農會休閒綜合農牧場

擁有360度景觀遠眺優點，
綜覽台中海口市區，
農牧場野營新體驗，
賦予親子假期更多樂趣。

圖片提供／
台灣省農會休閒綜合農牧場

休閒綜合農牧場
台灣省農會

入園清潔費：250元／人（100cm以上）

電話：(04) 2687-2724

傳真：(04) 2688-6131

地址：臺中市外埔區水美里山腳巷56號

網址：www.farmer.org.tw

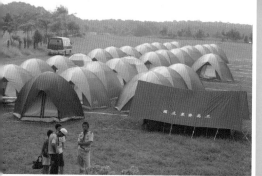

【旅遊小典故】

民國58年臺灣省農會成立示範農牧場,
配合政府發展酪農事業,從事優良乳牛
繁殖及推廣。隨著大環境變遷,轉型將
農業生產、農村生活、自然生態結合為
一體,改為休閒綜合農牧場。

開車進入農牧場,沿途風景變換像是進入
另一個不同空間。可容納1000人的大露營
區,最適合校外研習,水美步道小小的路
徑,記得要帶著防蚊液和木杖,避免蚊蟲
侵襲。

親近農牧生活好去處

來到大甲,除了到鎮瀾宮參拜媽祖、到鐵砧山遊憩,以及在市區享用各式小吃美食之外,位於大甲溪北畔台灣省農會休閒綜合農牧場(簡稱台農農牧場),更是一座充滿田園自然之美的休閒景點。

台農農牧場,距大甲市區1公里左右,面積達50公頃,佔有外埔區水美里的至高點,可一覽市區風光。農牧場擁有1500坪的藥草區、容納1千人的露營區及容納350人的烤肉區,不管是大型團體活動或是一般家庭露營,都能玩得盡興。營區盥洗設備則全天候供應熱水、電燈,以及帳篷營具出租、提供烤肉餐等服務,用餐區方面,室內烤肉區、戶外烤肉區、碉堡烤肉區規劃,以滿足遊客的不同需求。

打草顧牛互動好新鮮

為使遊客感受與動物的互動,農牧場特別規劃小朋友餵小牛

喝ㄋㄟㄋㄟ、餵大牛吃草等活動，還有近距離觀賞乳牛生產牛乳的過程外，大人小孩都能感受親手擠牛乳的樂趣！

此外，有兩百多種常見藥草植物的戶外教學藥草區，每種藥草都附有詳細說明，若需專業解說員則另收費。而DIY彩繪教室提供彩繪葉拓T恤、彩繪扇子、風箏、陶瓷牛撲滿、網帽等教學，有意者可提早預約。

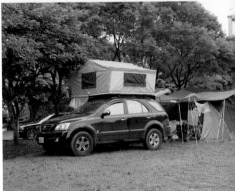

台中人文周休規劃

台農農牧場周邊的著名景點，知名大甲鎮瀾宮可拜拜求平安，鐵砧山是延平郡王鄭成功插劍之地，附近永信公園也有烤肉露營區。自然生態觀賞區高美濕地擁有7種類型棲地；想了解向日葵花田、大甲草帽發源地，匠師的故鄉是必遊之地。

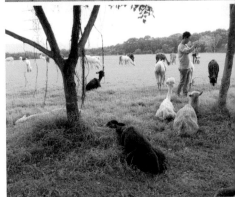

廣大的草坪與動物區，成群的羊咩咩與小牛，總能讓小朋友們興奮不已。

營地收費

1. 露營費用350元/人
2. 帳篷出租 (8人帳) 500元/頂

自行開車：

① 國道三號南下、北上→與四號國道相接之清水端出口往清水方向→與台一線相接T型路口左轉往大甲方向→台一線過大甲溪橋約1公里 (第3個紅綠燈154.5公里處) 右轉→約1公里台灣省農會休閒綜合農牧場

② 國道三號南下、北上→大甲外埔交流道下→往大甲 (甲后路接水源路) →台一線往南行→路標154.5公里左轉800公尺台灣省農會休閒綜合農牧場

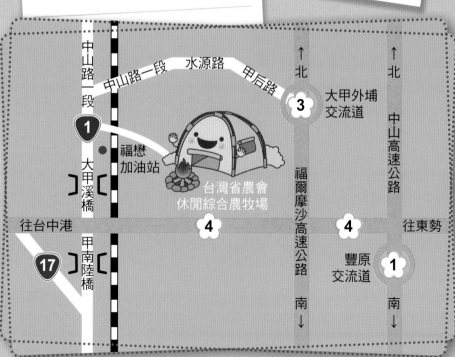

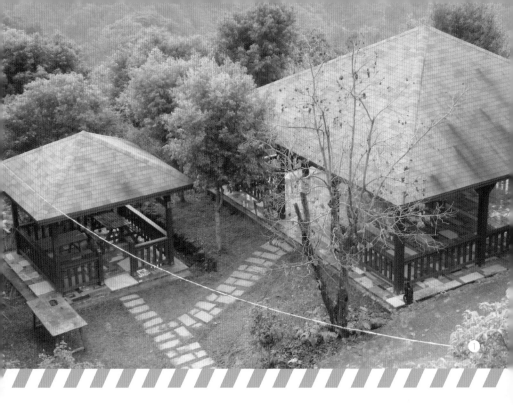

①

盡享四季風光的露營場
新社沐心泉休閒農場

山中的香格里拉，
沿著山路四季花海不斷，
藍天與林間包圍，
四季美景盡在眼前。

圖片提供／新社沐心泉休閒農場

新社沐心泉休閒農場

營業時間：平日9：30～6：00，假日
9：30～18：30

門票：150元（100元可折抵園內消費）

電話：（04）2593-1201、0919-566-203

地址：臺中市新社區中和里中興街60號

網址：0425931201.mmmtravel.com.tw

1. 半山腰露營亭可容納不同數量營帳,都設有插座,方便遊客有電使用。
2. 露營亭離浴室有一段距離,訂位時可先詢問營地位置,減少來往時間。
3. 草皮營地有木製座椅、洗手槽,方便遊客接水電。
4. 香草奶油鍋是農場的經典美食,放入特別香草提升湯頭食材的美味。

夢幻四季的山區美景

沐心泉農場位於600至900公尺高山中,總面積超過8公頃,近如知名山景酒桶山與大雪山,最遠連台中港也盡收眼底。

農場的露營區分為餐廳下方的草地營位,備有插座、水龍頭,汽車可停在帳篷旁,衛浴設備是在餐廳內。而半山腰露營區有設計不同大小的涼亭營位數座,地面皆鋪平滑磁磚,內有插座、燈光照明,兩處的衛浴區24小時都有熱水供應,提供了遊客在洗浴上極大的便利性。

融合林野原始規劃

為使營區保有山林原始景緻,農場以山林為基礎,在設計餐廳、涼亭、步道皆選擇原始樸素的色彩與形式構築,大地色與原木色建築與環境融為一體,當遊客來到農場,眼中所見就是這麼一片自然風光。

在半山腰的營區整體高度有300公尺落差，順著山林步道往上爬，每一都有不同美景，從野百合、杜鵑、薰衣草、紫雲花，到金針花、黃金楓林木、黑松、筆筒樹、小葉欖仁、櫸樹，最後是大樟樹、富士櫻、黃楓、青楓、山櫻花、油桐花等，各種植物在不同的氣候高度，展現豐富層次的美感。

美食美景大探索

不想自己動手做餐，就到農場餐廳品嚐大草原野菇鍋含藥材與菇的鮮美味；南瓜鮮蔬鍋清爽自然；香草奶油鍋有歐式濃郁滋味，不一定要烤肉才算露營，品嚐當地美食才是王道。

除了附近山景外，白冷圳的水利工程、中和親水公園、新社花海、新社莊園等，從人文到自然的不同風貌，叫人意猶未盡的想延長行程啊！

【農場花季遊時段】

2月～3月：櫻花季
4月～5月：螢火蟲季及油桐花季
5月～8月：金針花季
9月～10月：鼠尾草、野牡丹
12月：白雪木
※花季日期僅供參考，花期分為初期、中期、盛開及凋謝期，實際的花況歡迎來電洽詢。

各個季節都有屬於當季的群花盛開，喜愛賞花的遊客不妨提早計畫。

營地收費

1. 入園時間：13：00～18：00

2. 大涼亭2500元（可容納7個營位）、小涼亭400元、草地營位300元，入園每人收取100元清潔費（不可折抵消費）。

3. 營位保留須於預約三天內預付訂金（營位費用），並來電確認，若無預付訂金營位不予保留。（未於時限內入園者不保留營位，訂金將不予退還；若有特殊因素請來電告知，最晚入園時間僅延長至20：00止）

自行開車：

① 國道一號到臺中市走松竹路，往大坑方向經東山樂園，過中興嶺往新五村方向直走，見往中和村指標右轉到大三叉路口，右轉直行往中和國小，前行依沐心泉招牌行進即可到達。

② 國道一號（或國道三號）接國道四號後走到底左轉（往東勢方向），走台3省道經石岡，過東勢大橋後往右接台8省道中橫公路往谷關，過龍安橋往新社方向直行，到三叉路口左轉直行經中和國小，依沐心泉招牌行進即可到達。

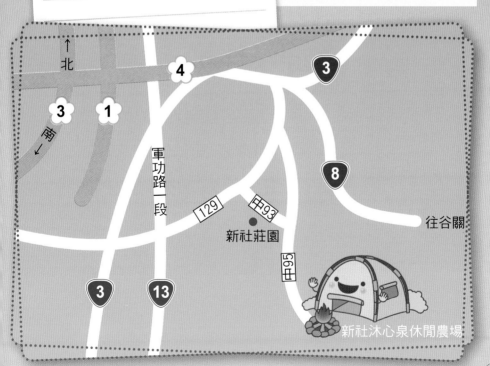

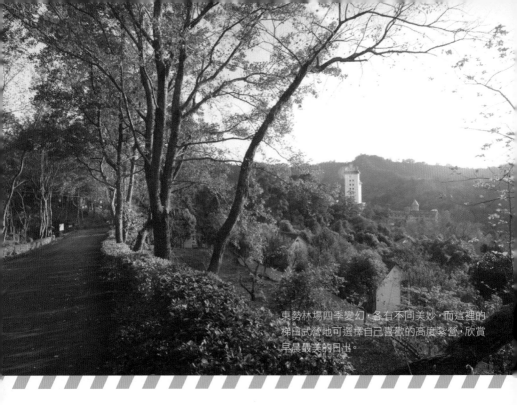

東勢林場四季變幻，各有不同美妙，而這裡的梯曲式營地可選擇自己喜歡的高度紮營，欣賞早晨最美的日出。

台中最美的綠能生活
東勢林場遊樂區

隨著樹木一起行光合作用，
將吐出城市的廢氣，
重中吸入生命的能量，
快樂進行綠假期。

圖片提供／東勢林場遊樂區

東勢林場遊樂區

門票：全票每人250元

開放時間：6：30～22：00，全年無休

電話：(04) 2587-2191轉740

傳真：(04) 2588-8545

地址：臺中市東勢區勢林街6-1號

網址：www.tsfa.com.tw

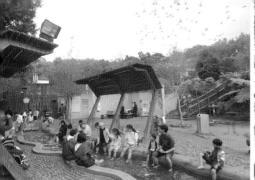

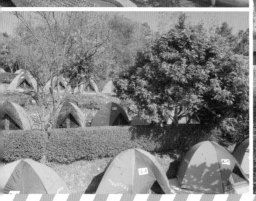

超優美景絕對值回票價

　　東勢林場也有遊樂區了,遠離壓力緊湊的繁瑣生活,就放慢腳步,跟著花草生長的路徑全心放空散步去。

　　位於500公尺的山區,在甲蟲、桐花、山櫻與蝶的圍繞下,創造出中部最美麗的露營烤肉場地,油桐樹林間的梧桐營區約有30個營地,設有男女浴室各8間;相思樹林間的大安營區約有52個營地,男生浴室共8間,女生浴室16間;衛浴熱水供應時間為下午5點至晚間12點,設施完善,只收門票和露營場地費,又有偌大的森林遊憩空間,一看就覺得是個超值旅行。而駕駛露營車的遊客,不論車型,收費與一般自備帳篷者相同。

　　此外,大安露營中心提供帳篷用具租借服務,炊事亭為公共開放區不另收費,原來東勢林場的露營地這麼優惠!

賞花山訓全方位玩景

　　東勢林場以滿山遍野的林木，以及四季分明的花季著名，林場又在原種植的台灣山櫻花外，又補植相當討喜的吉野櫻，由於此處氣溫較溫暖，每年農曆年前單瓣山櫻花首先綻放，年後輪到重瓣山櫻花登場，粉色的吉野櫻最後開放，3月恰好綻放八分，也正是櫻花最美的時刻。

　　至於年輕人和小朋友最愛的體能訓練區，於每天早上8：30～下午5：00開放，有戶外山訓場及滑草場等設施，遇到天候不佳時，訓練場就會暫停開放，以免造成危險！

位於山林間的體能訓練區，刺激加小驚險，極受年輕人和小朋友歡迎

營地收費

1. 自備帳篷每單位200元／晚
2. 租用8人帳每單位700元／晚
3. 不提供插座

營地注意事項

1. 營區不提供插座使用，請避免攜帶電氣產品入場露營。
2. 園內花木景觀栽植不易，請勿攀折踐踏，謝謝合作。

炊事亭

自行開車：

① 國道四號於豐原下交流道後左轉，由豐勢路經東勢大橋進入東勢鎮，沿著勢林街進入東勢林場。（路程約20公里，約須60分鐘）

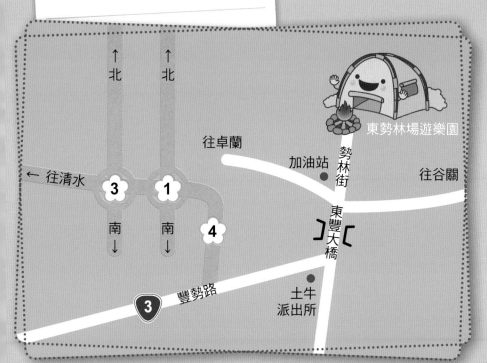

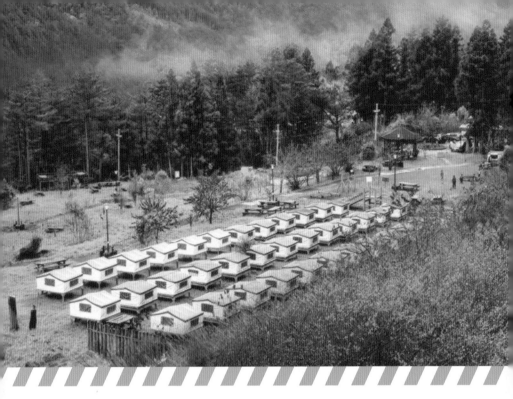

一覽四季最美景觀
武陵農場

古有桃花源今有武陵場，
台灣著名的避暑勝地，
四季分明的美妙風光，
一生中必要走上一遭。

圖片提供／武陵農場

武陵農場

門票：全票假日每人160元、平日每人130元、半票每人80元（停車費另計）

露營區訂位專線：(04) 2590-1470、(04) 2590-1265

傳真：(04) 2590-1088

地址：臺中市和平區平等里武陵路3-1號

網址：www.wuling-farm.com.tw

花海中的露營美地

　　民國79年武陵農場從退輔會榮民安置轉型成觀光旅遊發展，將山區的四季美景開放在民眾面前，加上海拔較高，是台灣著名的避暑勝地，每月月初（當月1日）上午08：00開放系統訂位，或打露營區專線查詢。

　　露營區有棧板區和空中帳篷區，棧板區營帳需自備，又分有供插座和無插座兩種，但汽車皆可停在棧板旁。空中帳篷已搭好帳篷與軟墊，直接入住，但汽車需停在公共停車位，寵物不得進入帳篷。

　　A上區與D、E區公共浴廁24hr提供熱水；管理中心兩側公共浴廁假日17：00～22：00供應熱水，僅有一間是24hr供應，兩區都有設置吹風機。若未預訂營位，露營、沐浴另外收費。

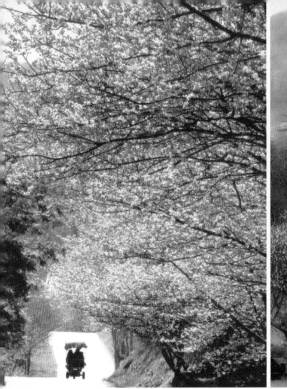

四季風光武陵源

　　武陵農場還特別規劃高山植
物區,生態水池、水中植物池、中
藥園區、草園區、花海區等隨著季
節流露不同的風姿,吸引不少攝影
者取景留念。

　　農場特製的薰衣草奶茶也是
遊客的最愛,坐在30年樹齡的柳杉
品味自然的芳香,細細感受林野間
的迷人氣息!

晴朗的高山上,隨手一拍都是如畫般的景色。

營地收費

1. A區（A上區、D上區）供電棧板1000元，附電源插座，有公共浴廁、專屬車位。

2. D、E區汽車棧板700元，使用D/E區公共浴廁、專屬餐桌、專屬車位。

3. B區空中帳篷（架高80cm/50cm）1000元，已搭有營帳、睡墊、專屬餐桌，使用管理中心兩側公共浴廁、使用公共停車場、『寵物禁止入內』。

自行開車：

① 台北：國道五號（雪山隧道）→宜蘭→員山（台七線）→棲蘭（台七甲線）→南山→武陵農場（行車時間約3.5小時）

② 桃園：三民→巴陵→明池→棲蘭→南山→武陵（行車時間約4.5小時）

③ 高雄：南二高→中興新村→草屯→埔里→霧社→合歡山→梨山→武陵（行車時間約7小時）

④ 台中：國道六號（或中投快速道路）→埔里→霧社→合歡山→梨山→武陵（行車時間約5小時）

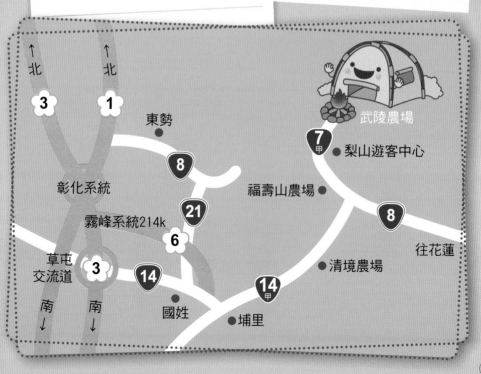

①

體驗香草浴的新樂活

神農谷健康休閒中心

健康休閒涵蓋露營與香草浴，
結合原始林間的芬多精圍繞，
讓清新能量釋放身心壓力，
重新給予身體滿滿精神。

圖片提供／神農谷健康休閒中心

神農谷健康休閒中心

電話：(04) 2594-2938、0952-152-040

傳真：(04) 2594-2471

地址：臺中市和平區東關路一段松鶴三巷100號之8

網址：godvalley.tai-chung.com.tw

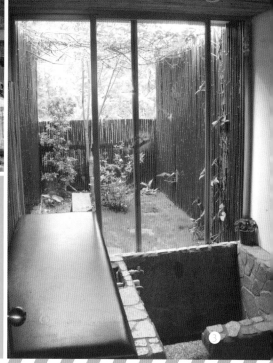

1. 入口區一片綠意，各色香草散發清新氣息。
2. 帳篷區只收場地費，遊客的重點是舒適的香草浴。
3. 半露天設計香草藥浴池，獨立湯屋各有不同美景。

露營+香草浴的新感受

　　山區露營還有香草浴，聽起來就覺得好舒服，座落谷關內的神農谷健康中心，除有山林自然美景、溫泉、還加入針對不同紓壓放鬆功能的香草浴湯屋，讓露營成為一種享受。

　　神農谷另闢露營烤肉區三處，總計約可容納40個帳篷、約200人左右，沒有提供帳篷租借服務，僅收取場地費。但遊客來此不只是優惠的自然景觀，園區特有的香草藥浴，才是吸引他們前來的重點，六種不同的湯浴：中藥、玫瑰、茉莉、柑橘、迷迭香、薰衣草，各有改善身心、舒活潤膚效果，有鴛鴦湯（600元／間）、親子湯（1000元／間），半露天空間規劃，可以邊泡湯邊欣賞戶外綠意。

谷關山林尋幽訪景

　　園區內還規劃多條步道引導遊客去探訪自然美景，松鶴部落、

附有石頭桌椅的營位，泡茶別有意趣

有下午茶□的庭園景

大甲溪谷、中橫公路盡入眼中，看到繚繞於二葉松林的山嵐霧氣與空中盤旋的老鷹，不知不覺間才發覺已到山頂。

而每年5到7月是螢火蟲觀賞季，螢火蟲提著小燈籠忽明忽暗的踏上登山小徑，宛如置身銀河。同時段還有獨角仙、鍬型蟲觀賞（5～8月）、綠繡眼繁殖期／櫻花楓樹築巢期（5～8月）、溯溪活動（5～9月），喜愛自然生態者不能錯過喔！

此外，今年園區加入椴木香菇導覽與摘採體驗，許多人以為香菇是太空包裝的印象可要大大改觀，近年來椴木香菇越來越為人熟知，做菜口味更加豐厚。想知道平日吃的香菇的生長過程嗎？親手採香菇，吃起來更有味道喔！

從高空鳥瞰被嵩山包圍的園區景像，十分壯觀。

營地收費

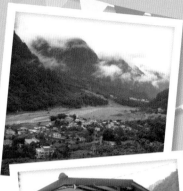

場地費帳蓬：

1. 4~5人帳以下500元
2. 6人帳600元
3. 8人帳800元

自行開車：

① 南下：中山高過后里收費站後，轉4號國道，接台3線於東勢的中正路直走接中橫公路（台8線）【到松鶴博愛村右轉德芙蘭便橋】。

② 北上：中山高過清水休息站後，轉4號國道，接台3線於東勢的中正路直走接中橫公路（台8線）【到松鶴博愛村右轉德芙蘭便橋】。

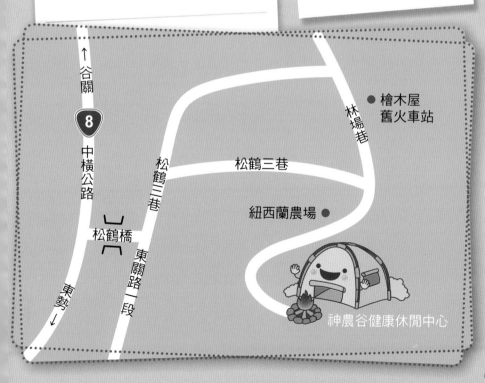

↑
谷關

⑧ 中橫公路

東勢
↓

松鶴三巷

松鶴橋

東關路一段

松鶴三巷

林場巷

● 檜木屋
舊火車站

紐西蘭農場 ●

神農谷健康休閒中心

群山環繞的優勝美地
福壽山農場

四季更替繁花盛開，
晨昏雲彩如仙境繚繞，
2000公尺上的高山俯視群山，
登高山小天下之心由然而生。

圖片提供／福壽山農場

福壽山農場

門票：全票假日70元、平日50元、半票
每人35元（停車費另計）

電話：(04) 2598-9202、(04) 2598-9205

地址：臺中市和平區梨山里福壽路29
號

網址：www.fushoushan.com.tw

軟硬體完備的農場露營

　　福壽山農場位於合歡山與雪山群峰間，佔地800多公頃，群山環抱，海拔高2100公尺以上，擁有獨特的田園景觀，四季氣候分明，春櫻豔李爭妍、夏日金黃貓耳葉菊、秋果、波斯菊、紅楓，為青山妝點色彩。

　　營位租借有高架、淺板、大小併列三種，遊客可依個人需求租借。其它如男女隔間浴室24小時提供冷、熱水，烤肉區、洗菜區等也都滿足遊客需求。

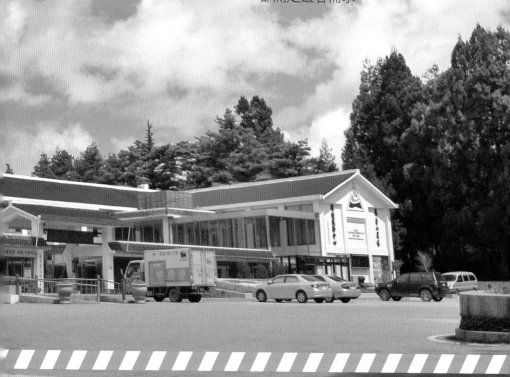

知性與感性的生態之旅

　　來到福壽山農場不能錯過農場的多媒體簡報，介紹農場各景點，特別是蔣公住所達觀亭和福壽山莊、蔣經國先生於中橫的住所松廬，從自然到人文都值得一一深入探索。

　　餐飲方面，旅遊服務中心一樓餐廳有各色中式餐點，點餐方式有單點或合菜方式，亦有素食套餐提供。其中以梨山高麗菜配上農場蘋果酸中帶甜

1. 陽光與林蔭交織成的柳杉大道，形成美麗的綠林隧道。
2. 近路邊，可在旁停車的棧板營地規畫。
3. 先蔣公居住的達觀亭，現為農場著名景觀區。
4. 遠眺山景，藍天令人心曠神怡。

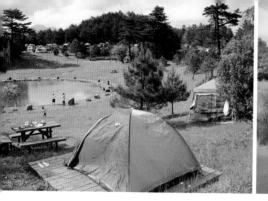

的蘋果高麗菜，最受廣大群眾的喜愛。

　　別忘記帶個伴手禮回家，高麗菜和水果可是最實惠的禮物呢！

湖邊草皮棧板營地景色優美，幽靜的小湖更是攝影師最愛的取景區，你也可以試著穿越山區吊橋練練膽量。
露營區服務中心內提供營地出租，並有旅遊諮詢，販售食品等服務。

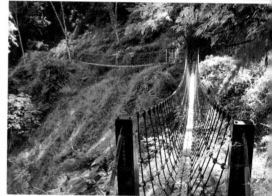

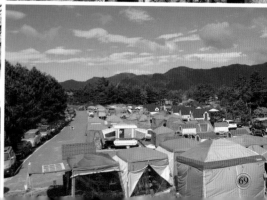

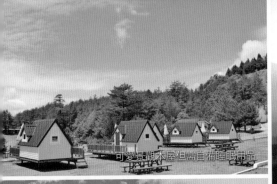

可愛景觀小屋但需自備睡眠用品

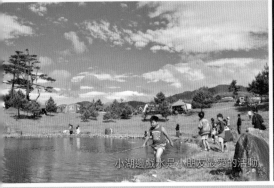

小湖邊戲水是小朋友最愛的活動

營地收費

1. 營位採預約制，開放3個月前開始訂位，訂位後2日內預繳營位訂金得保留營位，繳費後請來電確認，並回傳收據。

2. 入營時間為中午12：00
 離營時間為上午12：00

3. 高架營位1350元（棧板約容納八人帳1頂或六人帳2頂）

4. 大小併列營位1350元（大棧板約容納六人帳1頂，小棧板約容納四人帳1頂）

5. 淺板營位700元（3公尺棧板約容納六人帳1頂，2.5公尺棧板營位約容納四人帳1頂）

6. 露營車（含不佔棧板之營位）500元／車

自行開車：

1 台中：埔里（台14線）→霧社（台14甲線）→清境農場→武嶺→大禹嶺→梨山→福壽山農場（車程大約4小時）

2 台北：經北宜公路或經濱海公路或經雪山隧道→頭城→宜蘭（台7線）→棲蘭（台7甲線）思源埡口→武陵農場→梨山→福壽山農場（車程大約5小時）

遊客天未亮就聚集山頂，只為了等候日出的美景。

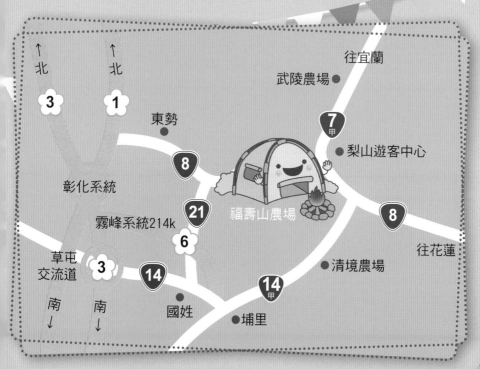

↑北　　↑北
3　　**1**

往宜蘭
武陵農場●

東勢●

彰化系統

7甲

●梨山遊客中心

8

霧峰系統214k

21

福壽山農場

8

草屯
交流道

3

6

14

●清境農場

往花蓮

↓南　↓南

●國姓

14甲

●埔里

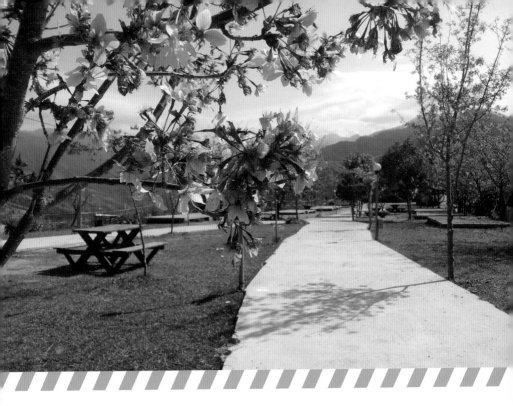

清境雲海櫻花園
小太陽景觀木屋

清境的秘密基地，
從陽台看著雲海飄過，
啜飲一杯熱熱咖啡，
期待黎明第一道光芒的來臨。

圖片提供／小太陽景觀木屋

小太陽景觀木屋

電話：(049) 280-3861、0932-623-363

地址：南投縣仁愛鄉大同村仁和路179號

網址：suncabane.nantou.com.tw

在櫻花綻放的季節裡在此紮營，可以享受別處沒有的山野浪漫，山邊的木板棧板有圍籬隔出安全防護，提供遊客擁抱最早的一抹陽光。

枕櫻花入眠之浪漫野營

　　清境農場中的小太陽露營區，因景觀優美是大多遊客露營清單的前排名，無障礙的視野，層層疊疊的美麗山巒，與山間飄渺浪漫的雲霧，都帶給營友們深深的感動。

　　小太陽露營區分A、B兩區，A區棧板尺寸10呎x8呎，約為一個普通6人帳大小；B區棧板尺寸10呎x10呎，約為一個普通8人帳大小，觀景極佳；草地區無棧板，但一樣有插座，有專屬停車位。水源取用

方便，盥洗室提供熱水、吹風機，洗浴更方便。

　　營區周邊都種滿花樹，春天到小太陽時，選個櫻花盛開的營位，體驗落英繽紛抓住那一抹的春紅的浪漫。

現摘蔬果DIY

　　小太陽的有機蔬菜園區和自然水果區也是非常有名的，高麗菜、花椰菜、山芹、菜頭、結頭菜都

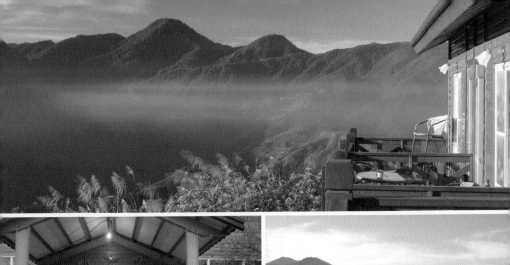

能在這裡發現,在菜園裡享受收成的樂趣;自然水果園區隨著季節有各種新鮮水果,可開放遊客入園採果喔!

清境的範圍內美景比比皆是,可規劃一系列的清境之行,到小太陽check in前後,「青青草原」、「清境小瑞士花園」、「清境六大步道」等。然後再遠一點合歡山、廬山溫泉區、奧萬大賞楓等地,也是賞景的好去處。(資料來源:清境農場http://www.cingjing.gov.tw/。)

【農場花季遊時段】

<農特產採收期>
2月~3月:緋寒櫻
3月~4月:富士櫻
3月~5月:海芋、情人花
5月中:櫻桃、春茶
6月初:加州蜜李、水蜜桃(早桃)
6月底:水蜜桃(中桃)
7月底:水蜜桃(晚桃)、水果玉米
8月中:秋茶
9月中:黃金奇異果
10月中:奇異果、日本甜柿、冬茶
5月~12月中:各式高山有機蔬菜
7月~12月盛產:燈籠果(紅娘果)、香瓜梨

營地收費

1. 入住：中午12：00過後拔營；隔日12：00之前撤帳。

2. 露營A區（棧板）：平日每一營位700元，假日／寒暑假每一營位800元。露營B區（棧板）：平日每一營位800元，假日／寒暑假每一營位900元。露營草地區（非棧板）：平日每一營位600元，假日／寒暑假每一營位700元。（附插座與停車位）

3. 紅磚區：平日每一營位700元，假日／寒暑假每一營位800元。（附插座，車停至專用停車位）

自行開車：

① 南下：北二高→霧峰系統交流道→國道六號→埔里→霧社→清境（小太陽）。

② 中部：中投公路→國道三號→霧峰系統交流道→國道六號→埔里→霧社→清境（小太陽）。

③ 北上：南二高→名間交流道→日月潭→埔里→霧社→清境（小太陽）。

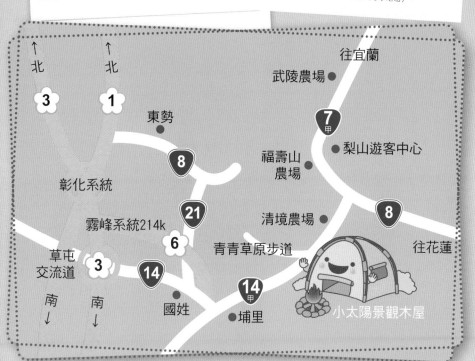

↑北　↑北

往宜蘭

武陵農場●

③　①

東勢

⑦甲

● 梨山遊客中心

⑧

福壽山農場

彰化系統

21

清境農場 ●

⑧

霧峰系統214k

6

青青草原步道

往花蓮

草屯交流道

③　14

14甲

↓南　↓南

國姓

埔里

小太陽景觀木屋

清境歐式秘景童話花園

小瑞士花園

高山上的歐洲花園，
灰姑娘的南瓜車，
荷蘭的小風車也出現在此，
創造出清境夢幻的另一面。

圖片提供／小瑞士花園

小瑞士花園

門票： 普通票1人130元／天，優惠票1人90元／天

營業時間： 星期一～四、星期日9：00～21：00，星期五、六9：00～22：00

電話： (049) 280-3308

傳真： (049) 280-3121

地址： 南投縣仁愛鄉大同村定遠新村28號

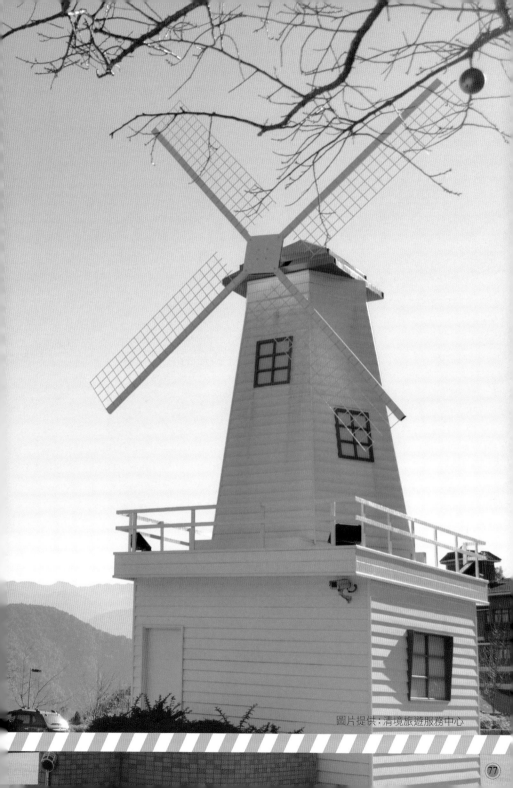

圖片提供：清境旅遊服務中心

童話故事主題風

　　海拔1750公尺山區，佔地約6公頃清境農場小瑞士花園，2008年12月起由統一超商經營團隊主導，將童話故事做為園區設計，以回歸自然來凸顯原始風光，共規劃歐風花園、親水鏡湖、水中舞台、星光草坪四大區塊，並由環湖步道、柳杉步道、楓林步道、落羽松步道及月型木棧道等植栽步道串連，營造瑞士童話城堡般的風情。

　　由於清境農場氣候宜人，清境

小瑞士花園露營區主要為園區內與園區外露營，園區內不提供帳篷及營具出租，僅提供場地。若想入住美麗花園內，需先買門票進場，場地費另付，園內營地僅棧板區有設置插座供電。

水舞、馬車華麗迷人

　　小瑞士花園座落清境農場國民賓館對面，位於南投縣仁愛鄉境內中橫台14甲公路霧社北端8公里

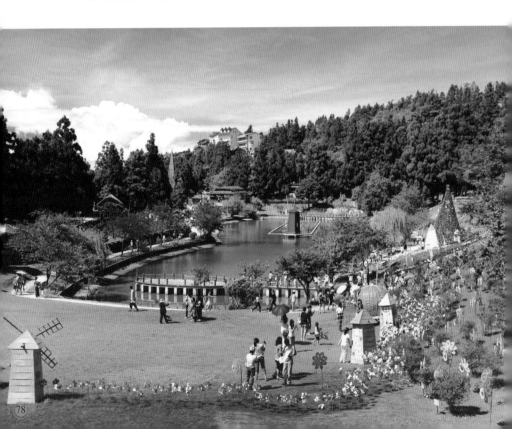

處，春夏之際繁花綻開，像是將歐洲園景搬到台灣，此時也是攝影師最愛的季節，在鏡頭下，如畫般的影像永久保留下來。

園區內的童話馬車、荷蘭風車、水池等，在花海中顯的夢幻趣致，更是親子旅遊的的絕妙去處，帶著小朋友坐著南瓜馬車，想像自己灰姑娘，還是變身車夫的老鼠呢？

閃亮的水舞秀從上午9：30起，每隔一小時表演到下午17：30；夜間燈光水舞秀則是夜間18：30～20：30，星期五、星期六再加演一場到夜間21：30。在燈光的襯托下，水舞的曼妙姿態日夜各展現不同炫麗效果。

此外，位於小瑞士花園對面，超有氣勢的遊客服務中心不僅提供旅遊諮詢提供，它右擁7-11便利商店，左邊是全亞洲最高的星巴克據點，開幕時，open小將、小桃和他們的朋友們都一起前來祝賀喔！

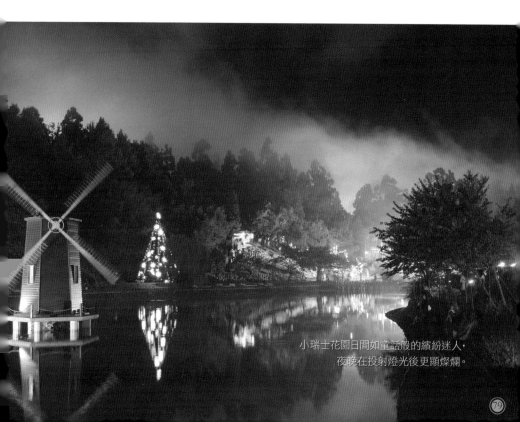

小瑞士花園日間如童話般的繽紛迷人，夜晚在投射燈光後更顯燦爛。

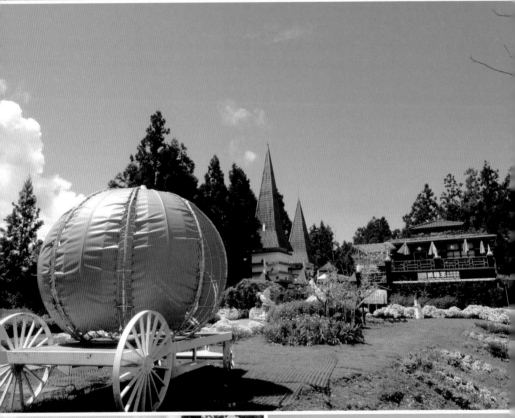
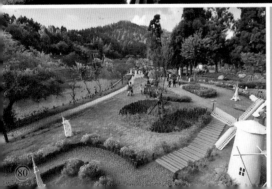

露天木製棧板營地適合多人團體前來，大型
空間可搭多頂帳篷，防止下雨潮濕。
園區內宛如荷蘭花園的歐式風情，還有南瓜
馬車，就像是進入灰姑娘故事情節。

營地收費

1. 平時現場付款即可，連續假期採預約制，前一個月接受預訂。

2. 園區外幼獅A、B、C區每日150元/人，免門票。

3. 園區內樂活草皮D區以人頭計，每日130元；樂活木板D區每日800元/座，需購買門票。

4. 24小時提供熱水衛浴

營地注意事項

1. 須自備營具、烤具、食材

2. 花園外可烤肉；園內園內可煮食，但火不能落地。

自行開車：

① 國道一號中港交流道下，接中彰快速道路，接國道三號，於草屯交流道下，循台14線（中潭公路）到埔里地區，再繼續往霧社方向前往（埔霧公路），即到達霧社地區，再往內前進即可看見「清境小瑞士花園」位於台14甲線7.5公里處旁。

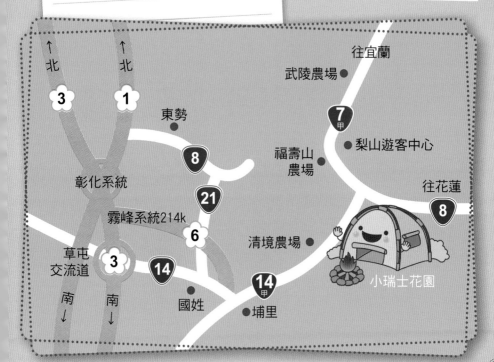

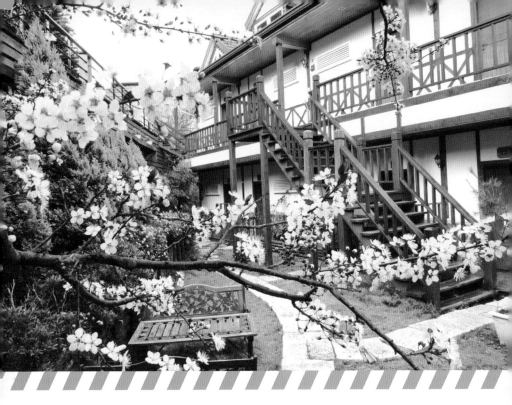

歐式溫馨家居風情

維也納庭園木屋

獨立於山坡櫻海美景，
遙望山景水色，
在藍天的映照下，
生活就是該悠閒。

圖片提供／維也納庭園木屋

維也納庭園木屋

電話：(049) 280-3192、0977-553-192

傳真：(049) 280-3433

地址：南投縣仁愛鄉定遠新村29號

網址：www.vienna.com.tw

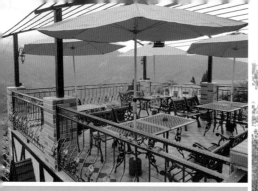

頂樓露天咖啡座，充滿浪漫風情，而櫻花區露天營地位在維也納的私人農場，與木屋民宿各有不同特色。春天櫻花盛開時造訪，還有機會感受漫步櫻花雨下的驚喜。

夢想中的櫻花園

　　位於清境農場內的維也納庭園木屋，主建築是仿歐式庭園打造，像是瑞士山區的木造房舍，白牆紅頂的設計，在四周為平坦草原的清境農場，格外顯得寧靜悠遠。

　　為了要讓來此遊客欣賞清境美景，園區內的建築都具有超優質的景觀。像是木屋的露台面對一覽無遺的山區和草原。

　　而位於維也納私人農場的露營區則擁有空曠的棧板營地，以及面對山景的最佳視野，並有花樹陪伴，園區僅收營地費，另有販售露營與烤肉用具，無租借。烤肉區僅提供木屋住宿與露營者免費使用，另有男女化妝室、熱水淋浴室、營火區、品茗區、亦可帶著相機四處取景，留下美麗風光。

本土水果甜美更勝舶來品

　　想品嚐高山美味？園區內的維也納音樂餐廳供應高山有機蔬果

餐、私房養生料理、下午茶‧寒暑假的週末夜，還有民歌現場演唱及鋼琴演奏，提供遊客夜間最佳的娛樂消遣。

園區主人另外在清境農場的隱密處，設有6公頃的有機休閒農場，遍植各種高山蔬菜、水果、茶葉。別以為國外進口的水果才好吃，果園內是道地台灣種植的奇異果，於枝頭自然熟成，香甜中帶清酸的好滋味，山區特有水蜜桃、加州李、甜柿等極受歡迎的高山水果，最受女性喜愛的櫻桃竟然也能在此看到，新鮮採果的趣味是不能錯過的喔！

見過櫻桃長在樹上的樣子嗎？是不是很可口！

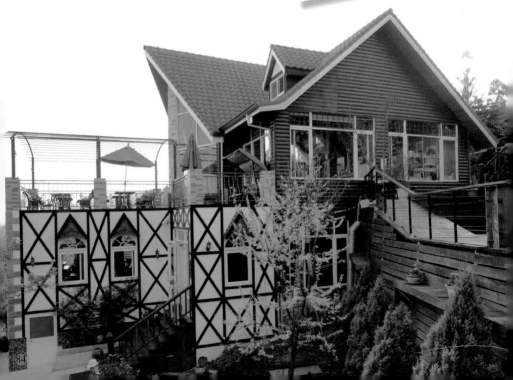

營地收費

1. 場地費 (不含營帳) 800元／營帳

2. 露營請自備帳篷

3. 未露營者租用烤肉場地時，清潔費以每人50元計

自行開車：

① 北上、南下：國道三號 (中二高) →霧峰系統214K→國道六號→埔里終點 (37K) →左轉台14線往霧社→霧社 (25K) →台14甲線往清境→維也納

② 中部：臺中市區→中投快速路 (台63線) →下中投交流道→上國道三號往南 (中二高) →霧峰系統214K→國道六號→埔里終點 (37K) →左轉台14線往霧社→霧社 (25K) →台14甲線往清境→維也納

＊山莊另有專車接送，費用洽櫃檯049-2803192。

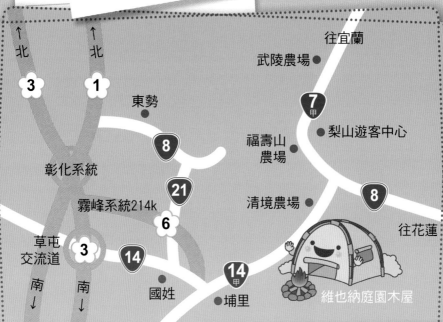

往宜蘭

武陵農場

往花蓮

↑北　↑北

東勢

7甲

梨山遊客中心

福壽山農場

彰化系統

8

21

清境農場

8

霧峰系統214k

6

草屯交流道

3

14

往花蓮

南↓　南↓

國姓

14甲

埔里

維也納庭園木屋

體驗泰雅原民風情

泰雅渡假村

體驗部落生活方式，，

溫泉的紓壓放鬆，

遊樂園的刺激尖叫，

組合成一個歡笑滿滿的快樂假期。

圖片提供／泰雅渡假村

泰雅渡假村

門票：全票300元、半票250元

營業時間：星期一～五 9：30～17：00，
星期六 9：00～17：30，星期日 9：00～
17：00

電話：(049) 246-1311

傳真：(049) 246-1347

地址：南投縣仁愛鄉互助村清風路45
號

網址：www.atayal.com.tw

選擇最佳紮營地

想要體驗原住民生活,就從露營先開始,泰雅渡假村提供一般的帳篷搭營與RV車專屬營地,汽車露營區可容納1000多人、100多輛RV汽車停放,營區內更提供各式營帳、烤肉各式設備,體驗獨特的露營環境。

園區裡面有非常多的烤肉區,並設有寬敞的石桌石椅及烤肉設施。如果自備的用具、食品不夠或是想品嚐不一樣的口味,烤肉區內另附設販賣店,冰品店、漢堡店,可以在此購買各式泳衣、泳帽、戲水與沐浴用品、露營烤肉用品,冷飲熱食、冰品零食等用品通通齊全,滿足遊客的需要。

玩樂精彩大推薦

到泰雅渡假村首先就不能錯過有名的碳酸溫泉,佔地近1000坪露天泰雅溫泉池分為高、中溫、冷泉、高氧、直觸穴道按摩、禪式意境水瀑等池,水源不以直注式引水及洩水設備,以確保池內溫泉水的品質,並達到紓解情緒壓力、水療養生的樂趣。

靜態活動方面,有步道、植物生態及賽德克故事館導覽服務,或是坐導覽小火車到遍植數萬株鮮花的歐式花園,欣賞融合義法式的宮廷園藝造景,旁邊天池中央的台灣島,保留著泰雅族各族群的原始部落建築,島上數百株的台灣山櫻花,到春天時,更是美的叫人不忍離去。

週一至週五上午09:30～下午17:00,週六上午09:00～下午17:30,週日上午09:00～下午17:00開放的機械設施遊樂園,令小朋友的瘋狂的遊戲設備,像空中巴士、太空梭、海盜船、音樂馬車、雲龍飛車等,刺激驚險的還想再玩一次。

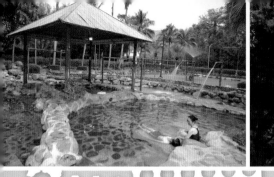

營地收費

1. 現場付費 (現金或刷卡)

2. 場租平日200元、假日 (連假) 300元

3. 露營場租清潔費，以當日至隔日中午12時為止 (園方有權安排露營位置)。

4. 露營場租及清潔費用，並不包含在入園門票，如需使用露營場地，需另行購買。

自行開車:

1. 南下：國道一號至台中交流道下，由快官系統交流道轉往南投方向接上國道三號高速公路，南下至國道六號快速道路接著轉至埔里方向，下國姓交流道沿著省道台14線到柑仔林左轉進入往國姓133縣道，到國姓鄉北港村約10分鐘車程，即可到達「泰雅渡假村」。

2. 北上：國道三號至國道六號快速道路接著轉至埔里方向，下國姓交流道轉往國姓方向，接省道14線往埔里國姓方向，再向前行到柑仔林左轉進入往國姓133縣道，到國姓鄉北港村約10分鐘車程，即可到達「泰雅渡假村」。

↑ 北　　↑ 北

往谷關　　泰雅渡假村　　清境農場

彰化系統交流道

霧峰系統交流道　6

76　草屯系統交流道　　3　14　6

南 ↓

國姓

國姓交流道

日月潭

玉山國家風景區

1　78　3　古坑系統交流道

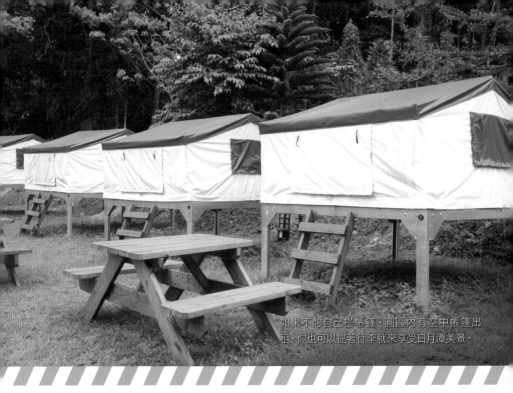

如果不想自己搭帳篷，園區內有空中帳篷出租，你也可以提著行李就來享受日月潭美景。

日月潭畔的綠水營區
日月潭左岸松湖營地

風光明媚的日月潭畔，
山嵐環繞綠意盎然，
深呼吸大量的芬多精，
日夜獨享這一片清幽景致。

圖片提供／玩全台灣旅遊網

日月潭左岸松湖營地

電話：(049) 285-0399、0931-167-691

地址：南投縣魚池鄉中正路336之1號

網址：songhu.okgo.tw

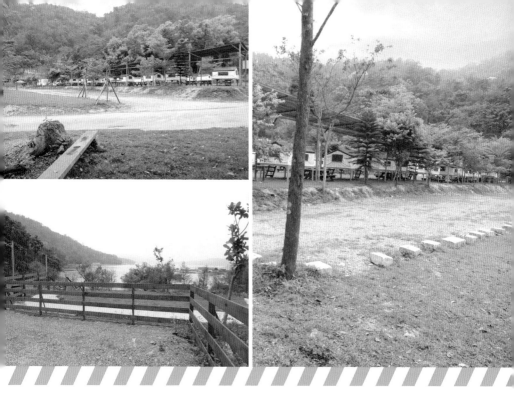

盡享山水美色的面湖營地

日月潭，全球知名的美麗湖泊，每年有眾多遊客前來旅行，此處也是中部各運動活動的比賽場所。位於日月潭旁的左岸松湖營地，佔地一甲面積寬廣，又面對日月潭，日夜欣賞不同的山水美景。清晨湖面上雲霧繚繞等待日出；滿天映紅的夕陽與寂盡無聲的夜空，讓遊客耳邊沒有吵雜，唯有湖水流動、蟲音鳥叫。

左岸松湖露營營地分3區，A區碎石營位，靠山區域，為一般露營與露營車的紮營區。C區湖畔營位，泥土地，面對湖面景色，擁有最好的景觀。B區空中帳篷，有遮棚和無棚兩種，但都附有停車位，十分方便。

如果沒訂到面湖第一排的好位置，那就到營地旁弧形木造湖岸步道，好好觀賞日月潭的山光水色。

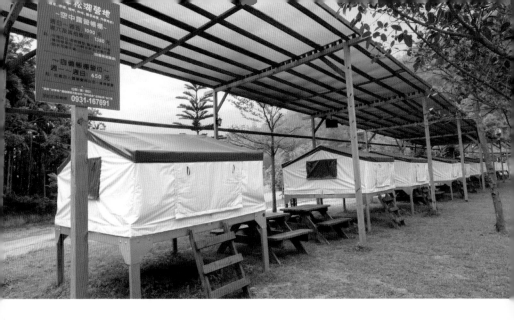

遊湖行程景點規劃

　　想遊湖，左岸松湖會幫營區客人以特惠價格購買船票，團體可包船，或是租借環湖電動車，慢慢觀賞日月潭的美好角落。

　　從左岸松湖的南邊有知名景點玄光寺，往北沿環湖步道步行5分鐘，可直通具邵族原住民特色的逐鹿市集表演場，以及伊達邵老街碼頭觀光商圈，可以在此選購一些可愛飾物做伴手，或再往前走10分鐘就到九族纜車站，坐一趟高空纜車，日月潭全景盡在眼前。

　　除自然風景外，南投的人文也十分精彩，牛耳藝術渡假村、中台禪寺、桃米生態村、紙教堂、埔里酒廠、台光香草教育農園等，它們的背後擁有不同的意義，不管是藝術、宗教、生態、品酒、香草種植等，都是另一種新奇的旅遊感受。

營地收費

1. 碎石鋪面營位（A區／面山）一營位600元

2. 空中露營帳棚屋（B區／面湖）4人帳，無遮陽棚1380元，有遮陽棚1580元。

3. 草皮／小碎石營位（C區）面湖第一排（僅限9組營位）：1000元，面湖非第一排：700元。

4. 自走式露營車／露營拖車一車：1200元（一律停放A區）

5. 提供代訂烤肉食材、炊事帳／折疊桌椅等租借服務。

6. 提供熱水衛浴

自行開車：

① 國道三號→霧峰系統交流道→國道六號→下愛蘭交流道→台14線→接台21線（往日月潭）→左轉接台21甲線至8.2K處即抵達日月潭左岸松湖營地

龍鳳宮月下老人

九族文化村

水社遊客中心

日月潭

21

往水里、信義

日月潭
左岸松湖營地

往信義（潭南）

山區小學變身露營地
延山露營區

保有學校風貌的營地，
在綠蔭圍繞之中，
彷彿回到學生時期，
與同學嬉無憂的純樸天真。

圖片提供／延山露營區

延山露營區

電話：(049) 266-1070、0918-356-839
陳先生

地址：南投縣竹山鎮延平國小延平分校

學校走廊令人回憶學生時的純真時光，而校園外的草地，現為營火場。由於山區多雨，遊客入住亦可選擇室內通舖。

學校就是露營區

　　延山露營區原本是竹山鎮延平國小的分校，後因山區學生人數減少，學校被廢除，校方就將空校改為露營區。此處也曾為童子軍的活動場地，設備完善，操場可搭帳篷做露天野營，天候不佳時，有會議室、大小通舖，甚至教室也可做為住宿使用，省下搭帳篷的麻煩。

　　衛浴方面，營區有供應熱水，還有烤肉台提供，最棒的是，因為這是屬於學校管理，非營利的機構，僅酌收水電管理費，很適合大型團體活動露營包場所在。

　　由於營區只有一位管理人員，在使用營區設備時，遊客要記得自動自發整理自家用過的垃圾打包帶走，也不要任意浪費水電，畢竟營區以極便宜的收費為遊客荷包著想，遊客自然也要做到「不留一點痕跡」的離去。

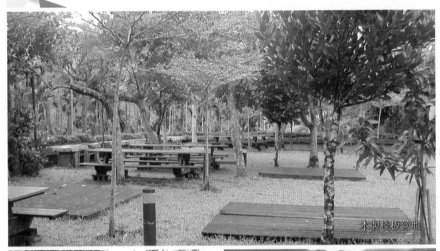
木製棧板營地

烤肉台區

從屋頂看一片綠意盎然

小巧精緻的綠色校園

第一眼見到校園的感覺比較像是被花園圍繞的小洋房，教舍不像傳統的教室設計，從側面的還有一條長長的無障礙空間斜坡，對行動不便者來說非常便利。草地正中央的營火堆，是營火晚會的場地，若是單一家庭出遊，也就用不到大型營火堆了。

營區由於位於竹山鎮與鹿谷鄉的交界處，剛好在溪頭與太極峽谷兩大風景區的中間點，出營地向山上走，到大鞍孟宗竹海與太極峽谷也僅30到45分鐘。若打算從小路下山開過橋後，往鹿谷各景點只要30分鐘車程，或直接開到溪頭風景區，遇到天候不佳下雨刮風，請減慢車速。離營區25分鐘車程就是香火興旺的紫南宮，先去拜拜福德正神，為今年的事業薪水求個漲停板。

營地收費

僅酌收水電管理費：

1. 包場一天7500元 (中午12：00至次日中午 12：00)
2. 大通舖宿營一天，每人150元。小通舖宿營 一天，每人200元。帳蓬露營一天，每人100 元。若純烤肉 (無住宿)，每人50元。
3. 大會議室 (可容納100人) 一天1050元
4. 租帳蓬 (6~8人帳) 每件200元、租睡袋 每件30元。

自行開車：

① 國道三號竹山交流道出口，接省道三 號往南走，往嵐亭咖啡鹿山路，繼續向 山上走就看到營區。

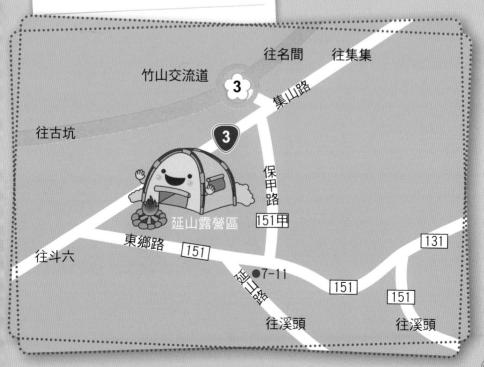

往名間　　往集集

竹山交流道　③　集山路

往古坑

③

保甲路　151甲

延山露營區

東鄉路　151

往斗六

延山路　●7-11

131

151

151

往溪頭　　往溪頭

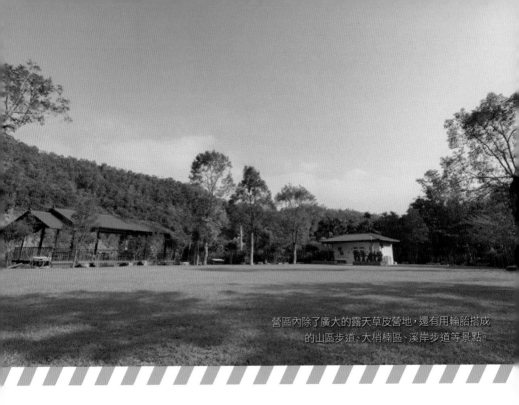

營區內除了廣大的露天草皮營地,還有用輪胎搭成的山區步道、大梢楠區、溪岸步道等景點。

以梢楠樹為名的生活營區
梢楠園露營民宿

沒有奢華的佈置,
只有以最大的熱情,
以及最清新的自然環境,
來提供最好的服務。

圖片提供╱梢楠園露營民宿

梢楠園露營民宿

電話:(049) 289-7119、0921-933-219

地址:南投縣魚池鄉五城村華龍巷31-2號

網址:www.greentrip.com.tw

舒適美麗的草皮營地

　　梢楠園營地位於魚池鄉境內，海拔約627公尺，年平均溫度21度，園內場地寬廣含草皮區營位、露營車營位、枕木區營位…等，供遊客做選擇。

　　觀星露營區環抱森林附有洗手台、插座等，可容納5-6頂帳篷；賞月露營區草皮營地，附洗手台、插座等，可容納6-7頂帳蓬；青青草皮區附洗手台、插座等，可容納30-35頂帳。草皮RV區有洗手台、插座等，可容納8-10頂帳；枕木營位有木棧板，遮陽網、木桌椅、洗手台、插座等，可容納11頂帳。營區設置公共衛浴三處，全天供應熱水，這可是奔波一整天的遊客最需要的呢！

　　烤肉區備有烤肉架及座椅，安置在結滿百香果的藤架下，或著泡上一壺茶或咖啡坐上一下午，更是快活似神仙，烤肉區對面的空地為營火區，是團體活動的最佳選擇！

　　此外，園區內提供飲水機及

露天草地營地旁，有小路可騎自行車四處趴趴走；枕木營地有木棧板和遮陽網、砂石地，不怕烈日和雨天。百香果架下的烤肉區，肉香和果香交織出獨特香氣。

冰箱，以及自動販賣機各乙台供露營者使用，亦提供接電服務（延長線需自備），就看遊客的需求囉！

閒情夏日遊步道

除了營地外，園區四周還環繞著生態資源豐富的保育河溪，從溪岸步道賞魚，或在開滿野薑花的鄰溪小徑散步，藍天綠地裡不時可見蝴蝶穿梭飛舞，鳥類翱翔林間；後山森林步道是園主親手舖造的輪胎步道，往上走可繞過山頂往木屋教室走去，盡情享受芬多精的浸浴。

愛泡茶砍大山的老爹們，可選擇在大梢楠泡茶區紮營，樹下有石桌椅、洗手台、插座等，此區可容納4-5頂帳，閒時來壺茶，解乏又舒心。園區5～6月時是鐵甲武士獨角仙、鍬型蟲繁殖季，4～5月為螢火蟲的生長季，此時帶著小朋友前來，亦是培養親子感情的好時機。

營地收費

1. 露營時間為PM2：00後，離園時間為隔日 14：00前。需提早入園者，請先來電確認。

2. 清潔費（含國中）：250元／人，小孩：150 元／人。

3. 枕木區營位：200元／項，草皮區營位：不 加收任何費用，露營車：200元／輛。

4. 烤肉區住宿／露營者可免費使用，純烤肉 者每人需酌收100元清潔費。

5. 營地包場，費用另計

自行開車：

① 北上：二高下竹山交流道→左轉集山路 過集集橋→右轉名水路→到水里後接 中正路（投131縣道）→經過車埕、大觀 發電廠→過五城派出所後於前方投131 縣道20.5km處左轉直走→循梢楠園或 蓮華池研究中心指標前行，約 3 公里 即可到達。

② 南下：二高霧峰交流道→國道六號至 埔里愛蘭交流道下→ 台21線經日月潭 方向，行經約56.4公里（過暨南大學、 大雁隧道、台塑加油站）→右轉投131 縣道直行，約 20.5 公里處，右轉往蓮 華池，循梢楠園或蓮華池研究中心指 標前行約200公尺後，會先看見五城國 小，再行2.9公里即可到達。

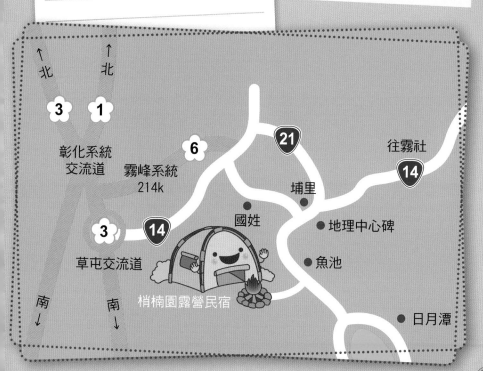

與生態研究中心做鄰居
魚雅筑民宿露營

4～5月螢火蟲，油桐花滿天飛，
6～7月獨角仙、鍬形蟲、天牛生長季，
煥發生機的生命力，
引領我們重新牽起自然的手。

圖片提供／魚雅筑民宿露營

魚雅筑民宿露營

電話：(049) 289-5188、0953-639-363

傳真：(049) 289-8345

地址：南投縣魚池鄉五城村華龍巷
56-2號

網址：www.fishlife.com.tw

臉書粉絲團：魚雅筑民宿露營

溪岸純粹野營

　　魚雅筑佔地約有1.2甲（約3500坪），渡假村內有一條源自天然林的小溪，小魚、小蝦在其中悠遊，旁邊的賞魚桐花步道則觀賞油桐花之美，可供遊客走走看看，於夜晚能聽到不同的蛙叫聲、有如交響樂團在演奏，更富夏夜情趣。

　　由於園區近溪邊，露營區規劃有汽車營位區、泡茶露營區、溪邊露營區、草皮A區、草皮B區、草皮C區，公共衛浴間24小時全天候提供熱水（附親子間，寶貝更衣台，吹風機，脫水機，衛生紙）供電，全區有100M無線上網服務，需要飲用水與冷藏食物，區內有飲水機及冰箱供遊客使用。

超High的營火晚會，每每是露營活動的最高潮。

森林是我們的後花園

　　除了周圍的天然林野外，園區旁是蓮華池研究中心，研究中心擁有461公頃樹林，劃分有人工試驗林、天然闊葉林、草生地、淺灘水澤等生態，又有蛟龍溪、火培坑溪、五城溪蜿蜒穿越，五色鳥、白頭翁、綠繡眼、白鷺鷥等鳥類在此嬉鬧，珍貴的保育蛙種、蝴蝶群生長繁殖，形成一豐富多樣化的動植物生態區，喜好自然的遊客準備好相機來紀錄了嗎！

　　回到寧靜的園區，坐在庭園新加入的搖椅上喝咖啡、泡茶聊天，觀賞園區主人用心打造的庭園造景，讓遊客人與花草更加親近，而天然的大石頭與雕塑，以及新增的戲沙區，也吸引小朋友前去攀爬。選擇溪邊野營遊客，可一整天的戲水玩耍，讓清徹的水與涼爽解除陽光的熱力，在這裡沒有人聲喧鬧，只有來自林野的鳥叫蟲鳴，自然的低語。

1. 露營區齊聚各色帳篷，汽車另有停車區。
2. 著名金龍山日出，遊客可開車前往觀景。
3. 營區近溪邊，夏天時遊客都衝向溪邊玩水。
4. 新規劃的戲沙區，吸引小朋友高興玩耍。

營地收費

1. 汽車營位區：每區600元＋清潔費大人每人200元；小孩每人100元。

2. 泡茶露營區：全區4500元。（限4頂帳篷）

3. 溪邊露營區：全區5000元。（限5頂帳篷）

4. 草皮A區：每頂200元＋清潔費大人每人200元；小孩每人100元。

5. 草皮B區：每頂200元＋清潔費大人每人200元；小孩每人100元。

6. 草皮C區：每頂200元＋清潔費大人每人200元；小孩每人100元。

自行開車：

① 北上：國道三號竹山交流道或名間交流道往集集、水里方向→經水里後改走投131縣道往魚池直走→經過「車程」、「大觀、明湖」發電廠、五城派出所→於前方投131縣道20.5km處右轉直走→約走100公尺、經五城國小後續往前行2.7km即到達。

② 南下：國道三號霧峰系統交流道於214K處接國道六號→於國道六號29K處下左轉接台14線→於台14線54k處右轉（左轉往埔里）接台21線往魚池、日月潭方向→從台21線56.5km處右轉直走→接到投131縣道於20.5k處右轉直走→約走100公尺、經過五城國小後續往前行2.7km即到達。

註：衛星定位請設定「五城國小」。

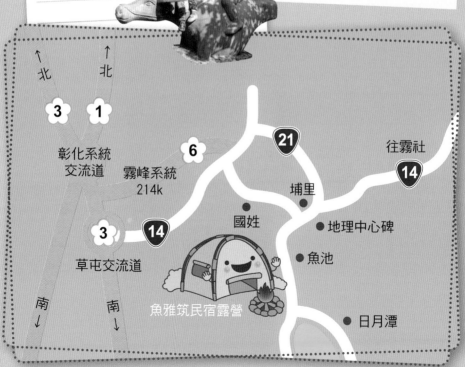

進入溪頭營區前，必須先到露營區管理中心登記報到。

南投最美的自然教育園地

溪頭露營區

從清末的山林小村，
日治時代的學術研究，
至今保有充沛生態資源，
也讓現代人與自然繼續親近。

圖片提供／溪頭露營區

溪頭露營區

電話：(049) 261-2111轉2240、
(049) 261-2580

地址：南投縣鹿谷鄉森林巷9號

網址：www.exfo.ntu.edu.tw/sitou/cht/12camp

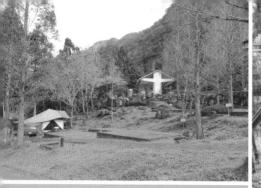

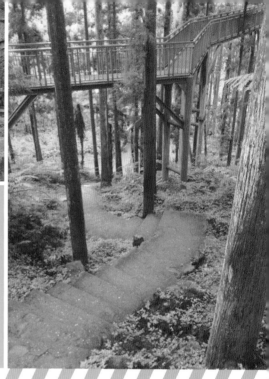

參天高聳的樹林，讓旅客隨時感受芬多精的洗滌，設置在樹林間的空中走廊，原是讓研究員能更近距離觀察植物，現在已是著名的觀光景點，更是婚紗攝影的熱門選擇。

森林樂園中的獨立營區

自從民國59年將溪頭規劃為森林遊樂區後，更名為溪頭自然教育園區，並於第一停車場一旁劃分出溪頭露營區，露營區緊鄰著溪頭園區門口，進入露營區不需購買園區門票，如欲入園另購即可，預訂營區者只需在遊樂區入口付停車費後，進入溪頭露營區內再繳營地費即可。

營地分有A、B、C三區，A區有大型營火場、無浴廁（需到B區）；B區營位有靠近馬路和管理中心、炊事亭一座；C區有浴廁、炊事亭。優點是大多數營位旁都可停車，但還是建議訂位前要先詳細分析營位再做訂位，避免到現場臨時更換營位不方便。

營位有分水泥地和木棧板兩種，有的位置有圍欄，有的則是在山坡步道上面，可視自家帳篷的大小來挑選的位置。如果希望方便使用熱水衛浴，就可以優先考慮選擇靠近管理中心的營位。

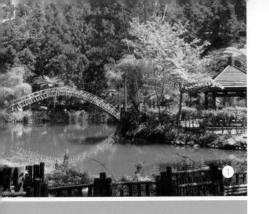

1. 橫跨大學池的孟宗竹橋，是國內外知名定情景點。
2. 立體竹字造型的竹廬，位於神木步道旁幽靜的道孟宗竹林中，神秘幽靜。
3. 多種可愛鳥類穿梭林間，是生態觀察的好去處。

戶外教學認識生態

　　溪頭是一三面環山的凹谷地型，為高山包圍的溪谷。有著豐富的動植物昆蟲生態。溪頭為了推廣戶外教學與環境教育，假日於溪頭著名的大學池、神木、銀杏林、探索森林等景點都有導覽志工進行自然解說導覽，深度介紹溪頭之美。

　　此外在921大地震之後新建的空中走廊，更是遊客必訪之處，讓遊客可以漫步在樹梢，體驗林業工作者於樹梢進行研究與採集種子的體驗。此外鳳凰山的天文台可是最佳觀星區，在海拔1800公尺無汙染的至高點，藉由天文望眼鏡的窺測，與美麗星空縮短距離。

營地收費

1. 入營拔營時間：當天14：00至隔天14：00
2. 露營帳台 500元／帳／天
3. 露營車泊車費500元／車／天。(週五、週六、連續假日依訂價收費。7、8月份平日：8折優惠。其餘月份平日：6折優惠。平日定義：週日至週四) 帳位跟露營車都算一個帳位。
4. 熱水沐浴費50元／人
5. 露營區要進入前會經過實驗林停車場，需收取100元／天的停車費。
6. 因近來價格有可能調整，建議遊客前往時再打電話詢問價位，以避免遊客與管理單位產生爭執。

自行開車：

1. 南下：於竹山交流道下高速公路、往竹山方向 (不進市區) 轉151線經鹿谷→
2. 北上：斗六交流道下高速公路經林內接台3甲線至竹山再轉151線至鹿谷→
3. 中部：由臺中市五權南路走中投快速公路接台3線經南投、名間、竹山 (不進市區) 轉151線經鹿谷→溪頭

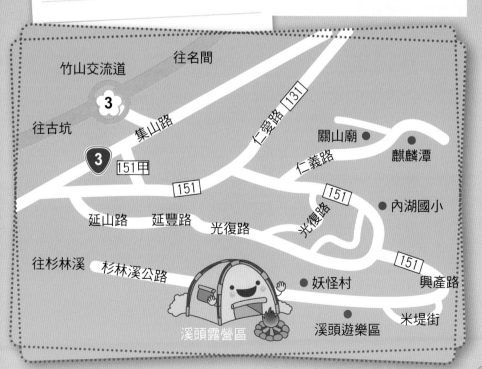

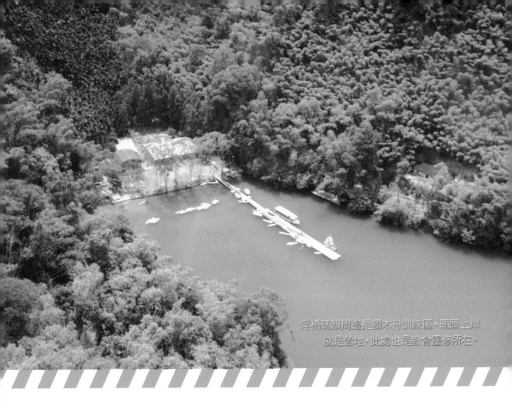

浮橋碼頭周邊是獨木舟訓練區，碼頭上岸
就是營地，此處也是教會靈修所在。

與神相遇　以愛為名的教會營地

天主教日月潭聖愛營地

靜謐湖水令人嚮往，
由教會神父創辦經營的秘密基地，
不管是否為教友，
你都能在此感受到
"神愛世人" 的動人氛圍。

圖片提供／天主教日月潭聖愛營地

<table>
<tr><td rowspan="7">聖愛營地
天主教日月潭</td><td>聯絡時間：9：00～17：00</td></tr>
<tr><td>電話：（049）285-0202、0925-150-202</td></tr>
<tr><td>地址：南投縣魚池鄉日月村中正路261之10號</td></tr>
<tr><td>網址：www.holylove.org.tw</td></tr>
<tr><td>E-mail：holylove.sunmoonlake@gmail.com</td></tr>
</table>

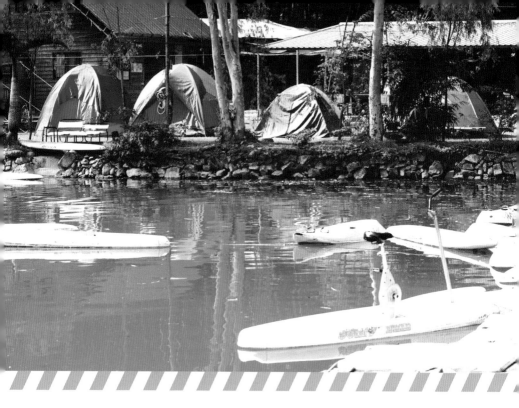

露營＋獨木舟的休閒生活

聖愛營地隸屬天主教會台中教區，由來自美國明尼蘇達州的安敬宗神父在民國62年為中輟生，以及一般消費大眾，在日月潭特別打造了一個「聖愛營地」，雖然神父已過世，但有工作人員在營地服務，除提供一般大眾露營娛樂的功用外，也是提供天主教或基督教靈修的好所在，不論是否為教友，都可來電預約。

在早期，人們都不清楚在日月潭有這樣的美麗秘境，近年來由於聖愛營地知名度大增，露營客也前來體驗不一樣的營地風情，從伊達邵碼頭上岸搭船前往，首先看到一大片露營草地，若天候不佳可改至遮棚內紮營，避開潮濕的雨水。

營地備有帳篷、睡袋出租，個人宿營收費300元，國中以下250元，紮營時間限下午5點入住，隔天早上9點離營，午晚餐可代訂，大型包場費用另洽。如果白天想玩水上活動，另收營區入場費有1小時、半天和1日三種計價！

多種水上設施任君挑選

　　聖愛營地出名的水上活動有獨木舟、水上腳踏車，還有在飄浮碼頭上釣魚。此外，新成員聖愛二號是近幾年接替老舊木頭船的新成員，豪華遊艇有「無障礙空間」設計，行動不便的遊客也能觀賞日月潭的美麗景色。團體包船也非常歡迎喔！

營地收費

活動＋宿營優惠行程：

1. 一日一夜：成人600元、國中以下500元，兩日兩夜（九折價）：成人1080元、國中以下900元，三日三夜（八折價）成人1440元、國中以下1200元。三日三夜以上均打八折。

2. 以上費用不包含伙食及交通船，交通船來回接送每人100元。

3. 請自備帳篷睡袋，營地亦有出租：四人帳篷200元、六人帳篷300元、八人帳篷400元；通鋪床位每人200元（以上帳棚及床位均含睡袋）。

自行開車：

① 由埔里方向到營地，一進入日月潭的三叉路向左轉繞環湖公路前進，在路標9.5-9.6K或路燈編號209與210之間，有水泥護欄缺口，豎立著聖愛營地小信箱，從小信箱後過斜坡小徑到達營地。開車者可在土亭仔停車場或附近靠山壁停車。

搭乘營地接駁船：

① 自行開車或搭乘大眾運輸工具至依達邵（朝霧碼頭也可）

② 步行至碼頭搭乘聖愛營地接駁船，即可到達。

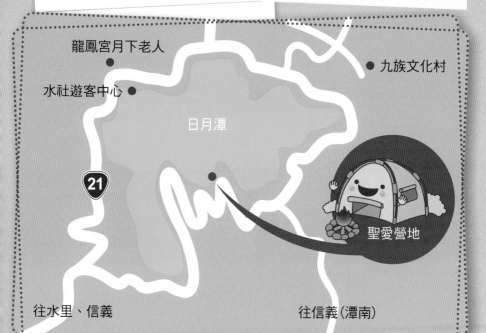

龍鳳宮月下老人

九族文化村

水社遊客中心

日月潭

21

聖愛營地

往水里、信義

往信義（潭南）

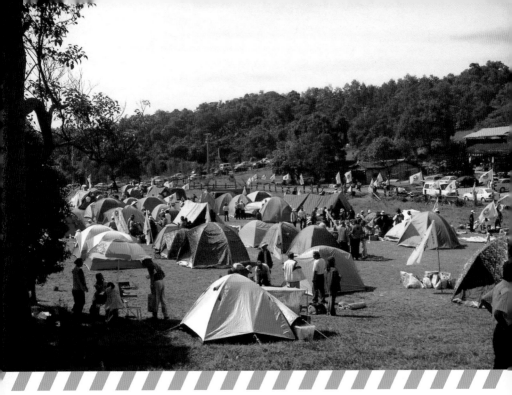

霧中美景埔里印象

顏氏牧場Ⅰ（埔里）

隱身山區的神秘牧場，
老式磚屋三合院，
於迷霧中帶人回到20年前的
夢幻場景。

圖片提供／顏氏牧場

顏氏牧場Ⅰ（埔里）

門票：50元（可抵消費）

營業時間：周六8：00～周日18：00（非營業時段入園需來電預約）

電話：(049) 291-2041、0937-888-102

地址：埔里鎮桃米生態村水上巷28號

網址：yenpasture.com/pasture1

牧場轉型成為露天草皮營地後,在假日露營時營地相當熱鬧;而在高台區還可遠望牧場,此時來杯下午茶更加愜意;午後漫步於紅磚屋前,也很有懷舊感。

草原迷霧獨特景觀

誕生於1985年的顏氏牧場,在埔里桃米里山林間隱身將近20個年頭,週邊是環繞生態環境極佳的桃米生態村和適宜單車旅行的山林小徑,是露營客、單車客,以及鄰人駐足流連的地方。

由於牧場也有提供帳篷租借,可在訂位時也預先確認租借帳樣式,在入營時就能取用。進入露營區第一眼看到的是草原營區和空中帳篷,草原營地適合晴天紮營,若是雨天仍建議到枕木營地,有遮雨棚遮風擋雨,汽車停在一旁極為方便。

或是到再往山上一層的星光露營區,有一個大空地周圍設有5塊棧板可供紮營用,高高的台子,每塊可容納2至3頂帳篷(2人帳左右大小),可避免潮濕水氣影響露營者的好心情。

松樹林露營區與星光露營區是同一方向,樟樹林露營區是另一端,但營地都有枕木棧台和洗滌槽,取水做菜都極為便利。唯因衛

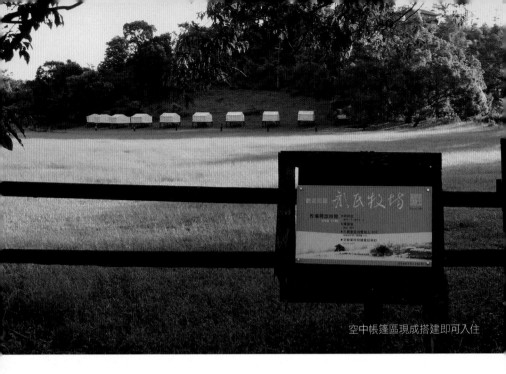

空中帳篷區現成搭建即可入住

浴設備在草原區，上廁所洗浴是有點麻煩，如果可提早訂位，還是建議選枕木露營區吧。

打造放空休閒空間

除了露營外，牧場的咖啡館也提供輕食咖啡，予遊客一個輕鬆自在的休閒時刻，牧場主人希望未來能打造一座提供藝術書店的莊園，雖然不知何時能完成這個目標，但很期望在未來探訪中，看到又不一樣的顏氏牧場。

由於牧場位於埔里有名的桃

米生態區，亦可開車前往探訪921地震後從日本遷移來台的紙教堂，不管是在建築，還是宗教意義上，都是一座值得一遊的特色景點。

營地收費

1. 開放時間：周五～周日
2. 人頭計費，國中以上大人250元、小孩100元，四人帳租借：300元／頂。
3. 草原區空中帳蓬一晚1300元，附軟墊，可睡2大2小，睡袋自備。
4. 預約專線：0931-496855

自行開車：

① 二高213K接國道六號（往埔里）→下愛蘭交流道（魚池，日月潭）接台21線往日月潭方向→過暨南大學約200公尺（台21線51K處）右轉入桃米生態村→循指標約10分鐘山路可達。
（惟部分未拓寬，25人座以下小巴可達）

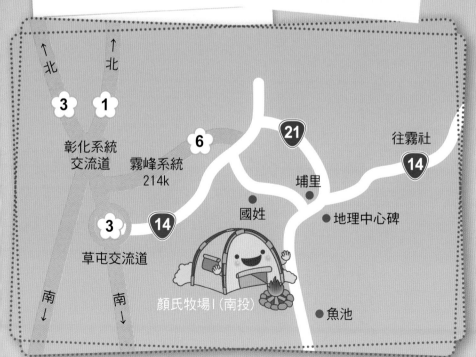

北　北

3　1

彰化系統
交流道
霧峰系統
214k

6

21

往霧社

埔里

14

3　14

國姓

地理中心碑

草屯交流道

南　南

顏氏牧場1（南投）

魚池

低海拔原始林的牧場營地

顏氏牧場Ⅱ（彰化）

豬舍化身營地，
穀倉變成婚宴現場，
一望無際的牧場林野，
打造又一座世外桃源。

圖片提供／顏氏牧場

顏氏牧場Ⅱ（彰化）

門票：每人100（可抵消費）

電話：（04）737-3606、0919-726-206

地址：彰化市大彰路65號

網址：yenpasture.com/pasture2

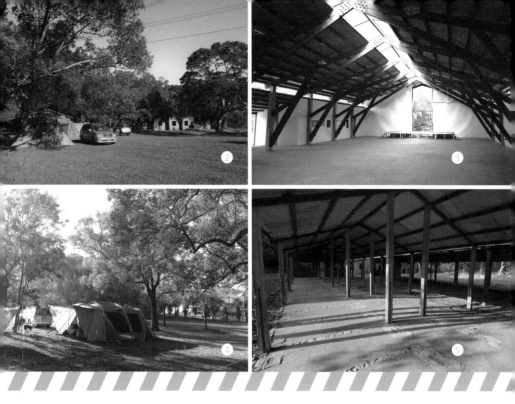

顏氏家族第二座牧場營地

　　繼南投埔里顏氏牧場後，彰化顏氏牧場成立，讓彰化附近的遊客也能體驗牧場露營的樂趣。

　　彰化顏氏牧場始於1975年，占地約12公頃，位於八卦山脈稜線139縣道北側，昔日為經營養豬畜牧場所，現轉型成為露營營地，規劃出為雨棚A、B區與草皮1、2區。

　　雨棚區有遮雨棚屋頂，水泥地面營地，且汽車就停在棚外，搬運物品方面都輕省；草皮區為露天大草皮營地，每個營位可容納一頂帳篷及一個炊事帳，供電但需共用插座（自備延長線）。

　　衛浴設備靠近雨棚A區，提供24小時熱水，洗滌槽也在同一位置，若剛好在雨棚A區紮營，可説佔地利之便。

1. 豬舍轉型露營空間，很難想像的大變化。
2. 露天草皮營地，汽車也可進入，樹叢邊的林蔭可抵擋強烈陽光。
3. 穀倉化身多元化空間，還可以辦婚宴喔！
4. 草皮營地沒有大小限制，只要你帳篷夠大，就可圈地為王。
5. 露營空間可容納團體露營或一家大小皆可。

119

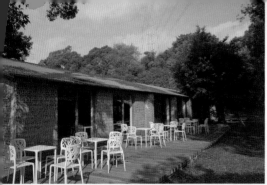

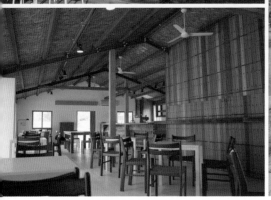

到咖啡廳來個下午茶吧！

　　看似簡單原始的牧場，在提供設備上是相當齊全的，用餐的咖啡廳是主人特別請人打造，充滿北歐休閒風的木造裝潢，以原木色與白色為基調，桌椅和咖啡杯呈現無比的協調，品嚐午後的悠閒時刻。

　　咖啡廳旁還有一獨立空間的教室，適合容納30人左右的活動或會議；舊建築整修出的穀倉，簡單的設計保有單純的質感，可容納400人，亦適合大型活動，或是婚禮場地租借。

　　另外牧場內有台灣香楠林步道，和三五好友沿著步道欣賞低海拔原始林風貌，順便帶著相機為林木留下美麗記憶。

餐廳內外，以原木材料做為裝潢設計的基調，頗有懷舊知性氣質，而顏氏牧場正是以簡潔的設計感，打開牧場知名度。

營地收費

1. 採網路預約制，於露營日前2個月開放預約，請於24小時前預約，當日露營請洽工作人員。星期五晚上提早進場，露營費用半價優待（星期五16：00後）。

2. 須事先通知牧場人員，並確認進場時間。

3. 平時9：00進場、16：00前離場；連續假則14：30進場、隔日14：00前離場。

4. 以人頭計費，每晚大人（國中生以上）250元、小孩100元。

自行開車：

① 國道三號於快官交流道轉中彰快速道路（台74線）南下，直行接台74甲（彰化東外環道），上坡約3.5KM後左轉139縣道，沿縣道行至19.7K處。

② 國道一號可於台中南屯交流道下，轉五權西路後接上中彰快速道路（台74線）南下方向。

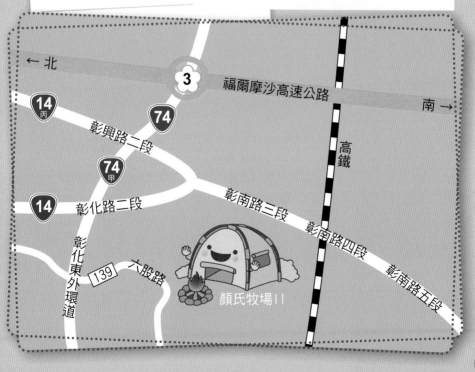

南部

台南市

嘉義縣

 台東縣

 屏東縣

小而美的溫馨營區

印月農莊

原本是老闆夫妻養老的園區，
後來對外開放成為露營客必來參訪所在，
老闆的熱情與營區小而美的特色，
讓人有家的美好感覺。

圖片提供／印月農莊

印月農莊

手機：0912-125-883

電話：(06) 577-1189

地址：台南市南化區小崙里140號

臉書粉絲團：印月農莊

1.2. 印月農莊入口，歡迎來訪的遊客一起分享台南的山區美景。
3. 營地分3區，汽車可停在草皮營地上，也方便遊客搬運用品。

階梯式營區擁有最佳風景點

　　與其它大面積的露營區不同的是，約有1000坪大小的印月農莊是由山下往山上發展，農莊內並種植了許多的花卉盆栽，與周邊的樹林合為一體，A、B、C三個露營區總共可容納20-25頂的4人帳，所以只要有適合空間都是搭建帳篷的所在。由於農莊沒有特定劃位，多數草皮營地還是可讓車子停靠在帳篷旁，水電衛浴皆有提供，但最重要的延長線最好還是自備。

　　山坡步道往上走，可以看到鏡面水庫景色，也能看到山坡下各個五顏六色的帳篷，十分有趣。當然最高點仍是印月的露營區，據說許多資深營友開著露營車直上頂點紮營，最美的風景盡在眼前。

　　此外，於林間擁有粉紅與白色相間的兩座建築，是印月農莊另外建築的小木屋，有獨立衛浴和通舖，遊客不打算露營可選擇住小木屋（自備個人衛生用品及睡袋），盡情擁抱水庫與青山之美。

蘭花區於綠意中炫麗綻放

大多露營區都是一片綠意，但印月農莊的大門口確有各色花朵迎接貴客到來。農莊主人周先生可是養蘭的一把好手，於蘭花區內會依花朵狀態分別照顧，遊客有幸看到不同品種的蘭花恣意綻放美麗，對植物有興趣的營友，有機會一定要到印月觀賞當季花朵的風姿。

離開印月農莊後會想去哪？以農莊為中心點，東向往甲仙約30分鐘內路程；西向往台南市區安平古堡約1個小時內路程；南向往內門旗山美濃約30分鐘內路程；北向到玉井、曾文水庫、梅嶺約30分鐘內路程。

遊玩最佳時刻？

暑假期間，最適合前來露營，且此時也是南化的芒果盛產季，大小朋友歡迎前來品嚐，南化芒果都是有經過檢驗，外銷知名，也歡迎前來品嚐訂購！

營地收費

1. 帳篷租借：
 ◎4人帳500元、6人帳600元、8人帳800元。
 ◎炊事帳400元（規格4x4，加長寬另計）
 ◎客廳帳400元（規格4x4，加長寬另計）
 ◎露營車一車一帳（搭棚另計）
2. 提供水電、熱水澡、延長線，其餘請自行準備DIY。另外有季節性地DIY活動（收費另計）與提供露營者烤雞服務（收費另計）。
3. 農莊大餐廳可出租，可容納約30～40位遊客（價格另計），歡迎團體前來包場聚餐。
4. 營區大小木屋可租借（價格另計）

【旅遊小典故】

看來像是湖泊，其實是一迷你型水庫，鏡面水庫位於南化山間，水源來自烏山的山泉水，因水庫沒有開放，只能在附近的位置較高的民宿欣賞風景了。

自行開車：

① 台北：以國道三號至官田交流區網84快速道路往玉井地區接台三線384K。
② 高雄：10號快速道路至旗山至內門到營地。
③ 屏東：國道三號至10號快速道路至旗山至內門到營地。

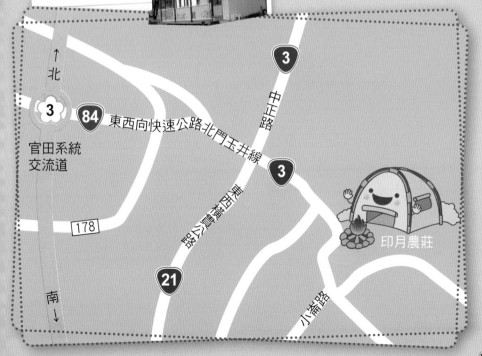

↑ 北

官田系統交流道

東西向快速公路北門玉井線

中正路

台南烏山頭公路

印月農莊

178

21

南 ↓

小崙路

①

歡樂有趣連大人也忍不住一起玩
走馬瀨農場

農牧種草轉型休閒，
超大場地吸引各方人士前來，
各色趣味設施打破年紀的限制，
熱汽球、滑草、再次激起你我年輕的熱情。

圖片提供／走馬瀨農場

走馬瀨農場

門票：全票250元、優待票200元、博愛票120元（停車費另計）

營業時間：平日9：00～17：00、假日8：00～17：00

電話：(06) 576-0121～3

地址：台南市大內區二溪里其子瓦60號

網址：www.farm.com.tw

臉書粉絲團：www.facebook.com/tsoumalai

→

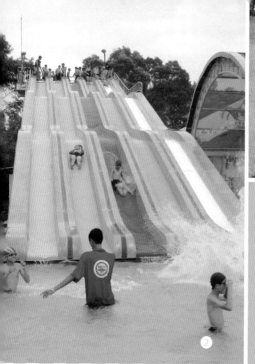

1. 每年年初的熱汽球活動吸引台灣各地人滿前來體驗‧飛上天的刺激感。
2.3. 在亞熱帶不能滑雪‧玩水滑草也能享受奔馳快感。

國際三星級頂級露營區

佔地120公頃的走馬瀨農場，不僅是全國第一個休閒農業主題遊樂園，也是第一批獲頒合法風景遊樂區標章，連續11年優等及特優考核園區。

超大的露營區可說是走馬瀨的驕傲，多次全國童軍大露營，到世界童軍大露營等活動都曾在此舉行，並名列國際三星級頂級露營區，通過各項安全檢查且曾榮獲觀光局考核頒發之「特優」獎項，帳篷、毛毯、睡袋、炊具、桌椅等露營器材可說是樣樣齊全。

露營區分為上、下兩區，可同時容納1500人以上露營人次，附有完善浴廁設施，三棟大型浴廁，供應24小時熱水，方便露營遊客使用。

沒帶營具有帳棚租用服務，炊事區備有活動式及固定式之爐灶，可於露營區或烤肉區集中炊事。

以草為主題的渡假村

在這個以草為主題的走馬瀨農場，還有哪些有趣的設施？除了一般常有的單車、射箭、碰碰船、腳踏船、遊園車、高爾夫練習打擊等，還有山訓、滑草、推牧草球等活動。每年1月底到2月中旬，也許能趕上熱汽球嘉年華，體驗飛上天空的快感。

走馬瀨農場擁有獨特的白堊土地形、青青草原、山林河川景觀，規劃出40公頃紐西蘭草原風情、附有教學意義的亞熱帶植物園、小朋友喜愛的親子廣場、可愛動物園區、牛牛放牧區、香藥草參觀區、及外國秀表演，以寓教於樂的方式，帶動孩子喜愛大自然的心理、與自然學習、親近自然。農場內的田媽媽-土產教室有安排DIY製作牧草饅頭、牧草麻糬的教學，品嚐自己親手揉出的點心。

位於林木間的露營區，很有國外的風格，山部活動更能訓練小朋友的膽大心細。

此外，每天營業至夜間11點，有的星光世界，提供SPA池、鄉土小吃、咖啡吧、星空漫遊等設施，如果說白天的走馬瀨是孩子的天堂，那麼夜晚的星光世界就是大人們放鬆的處所。

走馬瀨農場25歲了

2013年是值慶賀的一年，也是走馬瀨農場邁向第25個年頭，農場也特別推出25周年慶相關活動，包括月月抽好禮、週週送鮮果等活動，要把台南市農會對遊客滿滿感謝的心，以實質的方式回饋，讓蒞場的遊客除了感受充滿綠意的悠閒氛圍，更有機會拿好康！

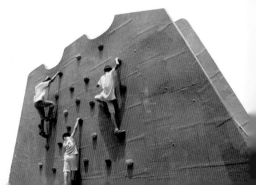

營地收費

1. 營位費（每格）：350元／天
2. 帳篷租借費：300元／天
3. 睡袋50元／天
4. 炊具250元／天
5. 烤火灶位，夜間使用需付費每組100元。

自行開車：
1. 南二高：至334K處官田、玉井系統交流道→台84東西向快速道路往東【玉井】→過走馬瀨隧道右轉→走馬瀨農場。
2. 中山高：至299K處接下營系統交流道→台84東西向快速道路往東【玉井】→走馬瀨隧道38K右轉→走馬瀨農場。

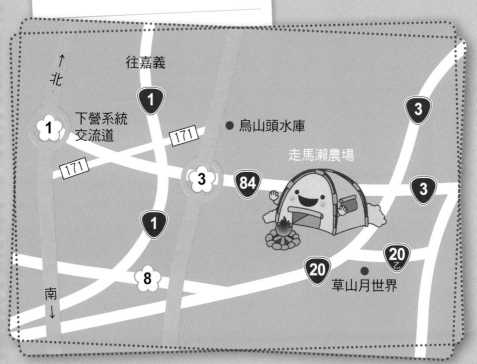

掀開嘉南平原美麗面紗─生態之美與您共享
救國團曾文青年活動中心

過去是軍公教專屬處所，
如今開放民眾自由入住，
坐擁嘉南平原與曾文水庫美景，
感受大自然動植物展現的生命活力。

圖片提供／曾文青年活動中心
（已通過環境教育場所認證）

青年活動中心
救國團曾文

門票：至曾文水庫收費站（南區水資源局）購買，全票100元、半票50元（停車費另計）

電話：(06) 575-3431～5、0972-640-416

傳真：(06) 575-3455

地址：台南市楠西區密枝里70之1號

網址：tsengwen.cyh.org.tw

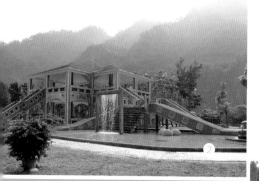

1. 曾文水庫充滿綠色的山水，令人流連忘返。
2. 曾文溪畔遊樂區造型特別，乍看像是休息區，實際上也是玩樂設施。
3. 觀景樓的現代感設計極為搶眼，也為活動中心增加一特色。

依山傍水的綠野風情

佔地七公頃的曾文青年活動中心位於曾文水庫風景區內，依山傍水，是救國團最貼近大地、貼近農村的青年活動中心，土香、果香、花香加上農村特有的憨厚，讓救國團曾文青年活動中心宛如一杯香醇濃郁的咖啡，讓人怡然沉醉，是家庭休閒旅遊、生態觀察的絕佳場地。

青年活動中心園區擁有廣大的露營場地，設施完善，可容納800人使用，提供帳棚、炊具、毛毯、營火場各式露營用具的租借，極適合舉辦大型團康活動，此處一直以來都是各級學校露營活動，畢業旅行的最佳地點。

動靜皆宜的探險行程

活動中心內為使來訪者體驗青山綠水之美，活動中心規劃不同主題區，茄蘭大道的各色原生種蘭花培育；生態園區帶你認識各種鳥

營地帳篷區有提供帳篷租借，需再另繳營地費與門票費用。

類、蝴蝶外觀及獨角仙棲息及習性解說，每年6～8月獨角仙的繁殖季節，隨處都可看見獨角仙在園區內的蹤跡。

運動休閒區則提供籃球場、休閒自行車租借、體能園地攀岩；探索教育園區的高空探索教育設施，中低空的賞鯨船、摩霍克舞步、獨木橋、倒V鋼索、隔島躍進、解除危機、擺盪的橋、高牆、信任倒、甜甜圈，高空的蔓藤路、高空擊球、過五關等驚險關卡，強化團隊溝通技巧、提升合作能力及改善思考模式等，最能激起年輕人不服輸精神的冒險活動。

台南懷舊旅遊路

距離活動中心最近的曾文水庫，位於嘉義縣大埔鄉與台南市楠西區之間，青山層巒疊嶂，湖面廣袤千里，秀麗壯觀。 是本省第一大水庫，也是嘉南平原的心臟，最重要的水利設施。

大多人經曾文水庫多會在附近的曾文之眼、鳥山登山步道等處遊玩，喜歡人文懷舊者，具有三百年歷史，閩南建築佔地廣達三公頃的江家古厝也是值得走一趟，整排紅瓦厝、土塊厝、洗石子厝保存完整，聆聽它訴說過去的故事。

營地收費

1. 露營服務可容納800人，需預訂。

2. 每頂帳篷400元、營位費600元（提供水電，不含入營區門票）。

3. 炊具每組200元、營火場每場1000元。

4. 營火柴每捆150元、烤肉清潔費（日）每人60元，（夜）每人100元。

清芳樓

自行開車：

① 北上：官田系統交流道（國道三號）
→84快速道路→玉井→台三線→楠西
→174線曾文水庫→曾文青年活動中心
南下：國道一號到嘉義系統交流道
② →82快速道路→國道三號→官田系統
交流道→84快速道路→玉井→台三線
→楠西→174線曾文水庫→曾文青年活
動中心

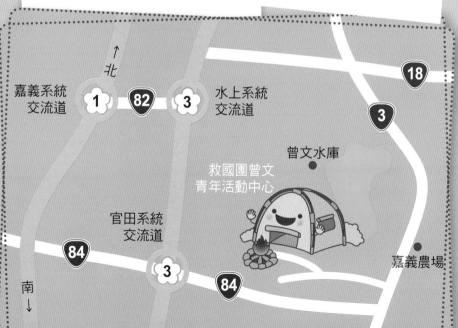

①

台灣也有南洋渡假村！

松田崗休閒農場

熱帶花草散發芳香，
草地與陽光釋放生命活力，
高高的樹屋展現南洋風情，
打造台灣濃郁渡假風。

圖文提供／松田崗休閒農場

松田崗休閒農場

門票：全票300元、兒童票 200元

營業時間：9：00～21：00

電話：(05) 272-2342

傳真：(05) 272-2340

地址：嘉義縣民雄鄉松山村松子48-15號

網址：www.sontenkan.com.tw

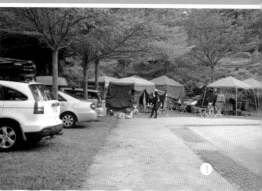

1.2. 充滿南洋風情的入口，設計和建材
　　都是來自東南亞喔！
3. RV露營場是針對露營車家族規
　　劃，讓露營更方便自在。

全台第一家南洋主題渡假村

位於嘉義縣民雄鄉，鄰近中正大學約二公里的松田崗休閒農場，佔地12多公頃，南洋風主題建築、藝術石雕與植栽、發呆亭…等等，使用建材很多都來自於印尼和峇里島當地。

四處露營場分別為峇龍露營場與雨林露營區的大片草皮，適合團體露營或活動使用；星空露營場是最大的露營場，可同時容納600人，能滿足學生團體的露營行程。

RV露營場針對汽車家庭露營，每個帳位都有烤肉爐、洗手台以及110瓦的電力設備，直接停車於帳篷旁，方便省事。想體驗不一樣的露營感受，還有夢幻樹屋、露營車、棕櫚屋等外觀為南洋風，內裝為現代舒適型的住宿設施等你來享受。

露營也可以享受奢華

為創造全面南洋風色彩，松田

1. 蒙古鍋和南洋料理，南北美味一次就能夠吃到。
2. 露營區裡還有特技秀表演，讓入夜的時光更加精彩，超酷的渡假生活。

崗特設戶外棕櫚科植物園，遊客一次看盡各色椰子品種，從提煉砂糖用的砂糖椰子、製作棕櫚油的油椰子、三角椰子、狐狸尾椰子，甚至種在水中的水椰子都集中於此，讓以往只認識大王椰子的城市小孩大飽眼福。

親子同樂的遊戲區也深藏在農莊的各個角落，由成片的鳳凰竹所圍成的迷宮；園區的沙堆遊戲區，讓小朋友發揮無限的創造力；峇龍水廣場為炎熱的酷夏帶來陣陣清涼、漆彈固定靶射擊區、香草工坊手工精油香皂與彩繪風鈴等DIY體驗，讓親子間的感情更加緊密。

此外，席菈曼表演廣場每天有泰國人妖秀+特技秀等表演，雨林餐廳或蒙古烤肉餐廳，提供各色豐盛美食，增加遊玩樂趣。

營地收費

入營為15：00後；拔營為11：00前

一、露營套裝行程：二天一夜露營假期

1. 大人600元（國中以上）、小孩500元（110公分以上國小六年級以下）住宿二天一夜之門票、看秀、保險。用具：帳蓬、睡墊、睡袋。

二、一般露營

A. 帳位費依各營區收費（門票另計）

B. 露營場地帳位收費用：

1. RV露營場草皮區每帳1200元（含車位、水龍頭、110v電力及烤肉爐位）

2. 星空露營場草皮區每帳800元，雨林露營場草皮區每帳800元（水需盟洗室取用及電力就近處，自備10～20尺長延長線）。

3. 星空露營場木板區，每帳1000元。

自行開車：

① 國道一號下民雄交流道→接164線→左轉106至中正大學正門十字路口右轉→神農路到底→左轉三豐路→松田崗休閒農莊

② 國道三號南下竹崎交流道右轉接166線直走到底／北上下竹崎交流道直走接166線左轉直走到底→接106至中正大學正門十字路口右轉→神農路到底→左轉三豐路→松田崗休閒農莊

風吹草低見牛羊！蒙古包露營新滋味

台糖池上牧野渡假村

海島台灣也有蒙古包！
雖然不能真的來個策馬揚鞭～
全新 "幕天席地" 的露營體驗，
讓自己也過了一次草原民族的癮。

圖片提供／台糖池上牧野渡假村

台糖池上牧野渡假村

電話：(089) 862-736

免付費訂房專線：0800-009-011

地址：台東縣池上鄉新興村110號

網址：www.tscleisure.com.tw

糖漿工廠化身蒙古草原

位於台東縣最北端的台糖池上牧野渡假村,為花東縱谷旅遊線之中心點及南橫公路出口,由台糖公司池上糖漿工廠廠區宿舍改建而成,民國87年後才正式改為池上牧野渡假村。

渡假村本身面積達125公頃,大門入口約1200公尺美麗的景觀大道,園區設施提供遊客住宿客房(43間)、蒙古包體驗(9包)、餐飲、會議、牛車遊園、露營(60個營位)、烤肉及校外教學等服務。

露營區採自助式,不提供露營用具租借,民國89年設立蒙古草原的塞外風情區,並提供設備完善的蒙古包供居住,是一兼具套房與露營趣味的獨立空間,有床位和地舖兩種選擇。

營區為露天營位，有水泥高台墊底可防雨水。

蒙古包適合團體住宿，體驗草原民族生活。

體驗那達慕的蒙古風情

　　蒙古風情將池上牧野將牧場打造成「天蒼蒼野茫茫」的草原，在茄苳林蔭大道旁的大草原即為塞外風景區，進入弓型大門即看到一座粉白色雕像：蒙古戰神成吉思汗，以及懷抱琵琶出塞的漢代美女王昭君，夜晚燈光投射更顯得燦爛輝煌。

　　塞外風情區含蒙古包住宿區、蒙古包餐廳區，動態活動還有祭敖包、草原之舟「勒勒車」、大漠晚會表演湯、烽火傳遞火炬台、指揮征戰蒙古戰車、蒙古節慶那達慕大會場等表演。

　　蒙古文物展示會館展示蒙古戰士弓箭、象棋、哈拿、茶磚、馬頭琴、蒙古包模型及華麗服飾等，揭開千年來聞名全球「馬上民族」的神秘面紗。

動物花草悠閒風光

　　渡假村的動物花草各區也別具特色，茄苳林蔭大道與通往動物保育繁殖區的景觀步道，兩旁種植樟樹及羊蹄甲（又稱羊蹄蘭），散發芳香氣息，令人為之忘俗。

　　而小朋友最愛的動物保育繁殖區，是與台北市立動物園合作引進侏儒河馬、伊蘭羚羊、蒙吉野馬、弓角羚羊、查普曼斑馬、駱馬、鴯鶓鳥等草食性動物，並有解說牌介紹，讓遊客對生態有更深的認識。

坐遊園小火車，一起去認識牧野。

營地收費

一、露營烤肉區：

1. 營地費：平日500元／日、7～8月800元／日。

2. 營火材料：1,200元起／座／日，烤肉清潔費：30元／人。

二、蒙古包住宿區：

1. 6哈拿蒙古包（2人／間，有床）3000元，8哈拿蒙古包（4人／間，有床）4500元，12哈拿蒙古包（12人／間，地）平日6000元，假日7200元。

2. 8哈拿蒙古包（6人／間，地）平日3000元，假日3600元。

3. 蒙古包之人數為每房最低收費人數，每加1床費用，依當日收費加收。

【旅遊小典故】

蒙古包的「哈拿」是組成蒙古包壁體的骨架，是把桑木杆用駝毛繩交錯繫紮成可以開合的網片，尺寸為高1.3～1.7米，寬2米，使用時展開，搬遷時收攏成捆。哈拿的計量單位是「頭」，每座蒙古包一般用哈拿60至80頭。蒙古包的頂部是以柳木為椽，稱為「烏尼」。烏尼從外壁向內斜上方交於中心處的天窗式圓形木框，稱為「陶腦」。

自行開車：

① 循台九線公路（花東公路）323公里處或由南橫公路初來檢查哨出口，至池上鄉由池上加油站及輔導會大同農場旁依路標指示約2公里即可到達。

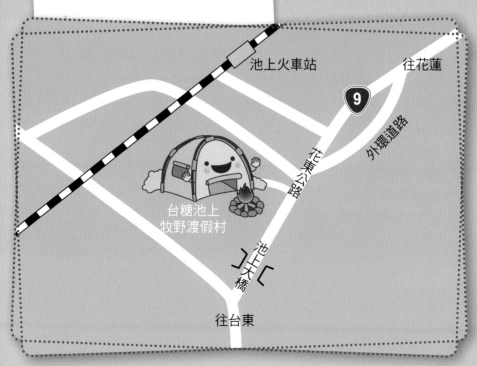

池上火車站　　往花蓮

9

花東公路

外環道路

台糖池上牧野渡假村

池上大橋

往台東

①

呼吸南台灣最新鮮的空氣
關山清水莊

雨後清新的風，
大口呼吸新鮮純淨的空氣，
南台灣的悠閒小鎮，
聽不到人的喧囂，
伴隨的只有可愛的天籟鳴聲。

圖片提供／關山清水莊

關山清水莊

不限制入住時間，但請在中午前拔營。

電話：(089) 814-570、0928-787-632

地址：台東縣關山鎮新福路11號

網址：www.chingshue.url.tw

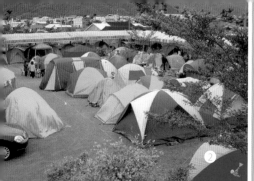

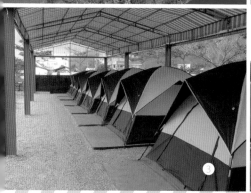

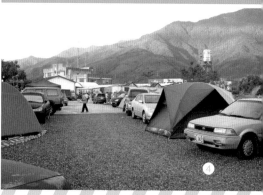

1.2. 草皮營地，無人時即一片綠野；假日時人潮和帳篷將營地擠的滿滿的。
3. 套裝營地為現成搭好帳篷，睡眠用品和桌椅都備齊，遊客可直接入住。
4. 水泥砂石營地也可停汽車，睡眠時建議再加一氣墊，可睡得舒服些。

多樣化露營空間任君挑選

位於關山鎮的清水莊擁有佔地1500坪露營區，雖有民宿套房，但以寬闊空間與不同的營地規劃吸引眾多露營愛好者前來。加上周邊的關山親水公園、環鎮步道，街邊美食，騎自行車幾分鐘就能四處遊玩，舉目望去四周環山，像在世外桃源，忘卻煩憂。

露營區規劃四種類型營地：草皮、水泥、碎石、套裝帳棚。套裝帳棚可直接入住，其它三種營地則為露天環境，若自備營具僅支付營地費和清潔費即可，清水莊有提供租借服務，供營友補充缺少的露營用品。

草皮露營區種植天然韓國草皮，周圍種植小葉欖仁樹，提供客人遮陽避風，並有鐵網將草皮露營區周圍框起來，汽車都停放在停車場，雖然遊客在搬運用具時較花時間，但這樣才能提供優質的草皮地。

水泥和碎石露營區則是在營位旁可停車，並有插座提供電源，

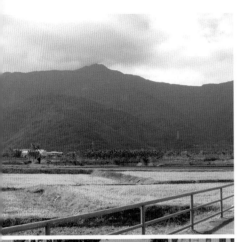

遊客可視個人需求選擇營位。營區內設有5間衛浴設備提供熱水，若在旺季時最好避開擁擠時間，才能輕鬆洗個舒服的澡。

單車環鎮自由行

由於清水莊附近有許多美麗風景，清水莊有提供代租車服務，從自行車、電動車、全家福敞篷車等交通工具，方便遊客四處探索。

像是位於關山車站後方新武呂溪畔的關山鎮親水公園，有親水活動、人工河道、地面噴泉、小瀑布、划船區和蓮花池等設施，遊客服務中心有民俗文物展示及關山全鎮旅遊導覽；「生態公園區」有觀星台、能見度指標、日晷、賞鳥屋、賞鳥牆，步行騎車皆宜。

營地收費

1. 草皮露營地：平日每人100元，春節每人150元 (四人一營)，周邊有鐵絲圍籬，提供照明燈。

2. 水泥露營地：平日每人100元，春節每人150元 (四人一營)，一車一棚，車可停在營位旁，有插座供電。

3. 碎石露營地：平日每人100元，春節每人150元 (四人一營)，車可停營位旁，請自備照明設備。

4. 套裝露營帳棚：平日每營1200元，春節每營2000元 (四人份，採預約制)，根據人數備有枕頭、睡袋、盥洗用具及早餐、單車，有插座提供。

5. 租用帳棚等物費用另計

註：請勿使用電磁爐等高耗電能用品，以維護營區安全。

自行開車：

1. 從台北出發往南走國道5號經過宜蘭到終點蘇澳下交流→沿著蘇澳市區道路接上蘇花公路 (即台九線)→蘇花公路結束接著是花東縱谷經過花蓮 (台九線)→經過池上後就到關山了，到關山鎮上街道看到7-11左轉往親水公園方向約1分鐘車程即可到達。

2. 從西部往南沿著屏鵝公路 (台一線) 走到枋山左轉轉進台九線→沿著南迴公路 (台九線) 到達達仁鄉後，經過大武、太麻里、知本→繼續沿著花東縱谷 (台九線)→經過鹿野後即可到達關山了，到關山鎮上先看到中油加油站然後看到7-11右轉往親水公園方向約1分鐘車程即可到達。

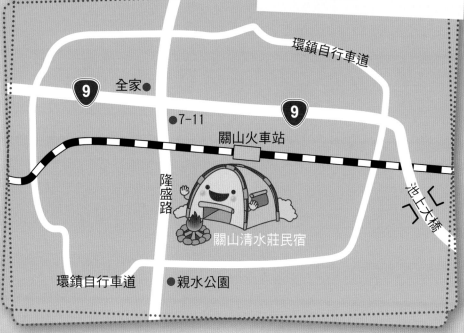

①

聆聽海洋在唱歌

綠島紫坪營地

風音、浪濤、溫泉，
聞著大海與地熱融合的氣息，
看著搖曳的林間樹枝，
別有風味的島嶼世界。

圖片提供／巨龍渡假集團

綠島紫坪營地

電話：(089) 671-133

傳真：(089) 672-333

地址：台東縣綠島鄉溫泉路256號

網址：www.clr.com.tw/greenisland

1. 旅客服務中心建築，但目前尚未開放，但做拍照景點也相當浪漫。

2,3. 從浪漫紗帳的公主床起來，拉開落地門就是陽台，走幾步路就和大海如此的接近。

離島RV房車VILLA

　　露營可不只受限帳篷草地，越往台灣南邊，越來越多的營地變化多樣，像是佔地3公頃的紫坪營地設備完善，其地質底層為火山集塊岩，表層為紅壤土，區內林蔭茂密，有木麻黃、林投、月桃、臺灣海棗、凹葉柃木、厚葉石斑木、蟛蜞菊、草海桐、大葉黃楊等，濱臨遼闊的海邊，形成絕佳景致。

　　營地的主要設施有有頂木造營位（約8～10坪）9座、平台營位、草坪區18座、炊事台10個、野餐桌椅12組、烤肉台10個、水槽10個、營火場、觀景平台2座、衛浴設施內有淋浴間12間，但目前尚未開放營地。

　　另外一區RV VILLA露營是近年來新流行，將RV車變身為住房，把汽車零件都去除留下車體外殼，內裝換成奢華套房，設有雙人床、電視（目前只提供數位電視）、音響、DVD PLAY、沙發一組、冰箱、衛浴設備（分離式）、私人戶外陽台泡湯空間等，天氣好時還可坐在陽台

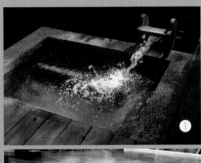

來杯咖啡,度過悠閒午後。

朝日溫泉與生態景觀之美

　　由於紫坪營地位於天然風光極佳的綠島,營地內設施如造型步道、漂漂河景觀、戶外生態體驗教室等規劃上呈現自然風貌。營區附近還有一由珊瑚礁構成的潮池,其中似花型的水芫花最為珍稀,已列為綠島的保育類植物。

　　當然到綠島不能不戲水,大白沙和石朗潛水區有水上活動,訂房時可先告知要求安排,浮潛、乘浪享受大海洗禮。要是玩膩了海水就來泡湯吧!坐在綠島著朝日溫泉泡湯,頭頂藍天、周圍海洋環繞,非假日前來獨占一池,可説是超級的絕佳的享受。

　　此外,朝日旅遊服務中心,預計提供生態室、休憩區等多項服務設施,目前也還未開放。

1.2. 朝日溫泉的戶外泡湯池,幫助你釋放累積已久的生活壓力。

3.4. 每天早上陽光透過露營車的落地門,喚醒放鬆身心的你。

5. 露營車外就有現成的桌椅,可以野餐或遊戲。

旅遊規劃

朝日溫泉開放時間：

夏季 (6月~9月) 5：00~02：00

冬季 (10月~4月) 6：00~24：00

綠島兩天一日遊：

【第1日】

綠島服務中心→石朗潛水區→大白沙→露營區

【第2日】

朝日溫泉→海參坪→牛頭山→綠島燈塔

自行開車：

① 沿台11線南下，往台東方向163.5公里處接富岡街，至富岡漁港，轉乘接駁船前往綠島。

② 沿台11線北上至163.5公里處接富岡街，至富岡漁港轉乘渡船或搭乘飛機前往綠島。

花東鐵路

11

●富岡漁港
（搭乘往綠島渡輪）

綠島鄉

綠島紫坪營地

與警察毗鄰 最安全的露營區

成功分局露營區

南台灣範圍寬廣的東海岸，
規劃與警局為鄰的露營區，
一個安心休憩的空間，
讓行程玩得高興且無憂。

圖片提供／成功分局露營區

成功分局露營區

開放時間：24小時。惟都歷所、樟原所係值宿所，請提早於22：00前登記。

(一)都蘭露營區
電話：(089) 841-290
地址：臺東縣東河鄉都蘭村都蘭248號
　　　(都蘭派出所)

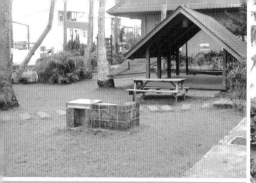

記得入住前要先和警察先生報到；營位前有設置烤肉台可以使用，不要讓火星破壞到草皮喔！

安全有保障的公設露營區

在大多數人的印象中，露營不是在荒山野地，就是一覽無遺的大型農牧場，但在南台灣東海岸卻有一特別規劃的公設露營區，地點在派出所旁邊！

沿著東海岸一路下來，就是由臺東縣成功分局管轄下的都蘭派出所、都歷派出所、長濱分駐所、樟原派出所等4處，於派出所周遭範圍自行規劃露營區域，免費提供露營者的搭篷住宿，為東海岸遊憩旅客提供全新體驗。

此四大派出所旁露營地，是交通部觀光局東部海岸國家海岸風景區管理處分別於民國93、94、95、97年補助樟原、都蘭、都歷、長濱4所相關硬體設施建設。

由於此四區地理位置均在東海岸沿線，背有海岸山脈、面對太平洋，景色美不勝收，加上派出所24小時安全警戒、開關遊客加水與自行車打氣區，不僅改變民眾認為「派出所只抓壞人」的傳統刻板印象，警察幫助遊客的親切服務，讓

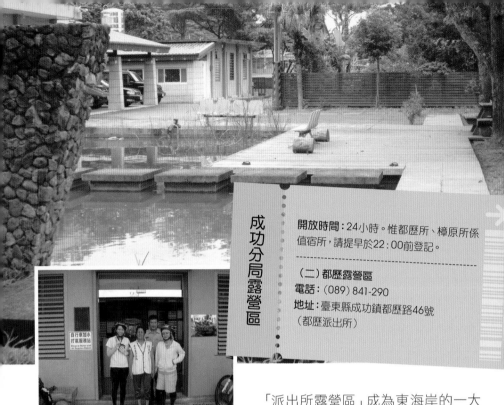

成功分局露營區

開放時間：24小時。惟都歷所、樟原所係值宿所，請提早於22：00前登記。

（二）都歷露營區
電話：(089) 841-290
地址：臺東縣成功鎮都歷路46號
（都歷派出所）

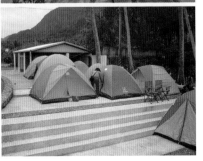

「派出所露營區」成為東海岸的一大特色。

每一區的露營地都有草地、水泥地與木板平台的設計，除了樟原是露天場地，都歷有露天與雨棚區，都蘭與長濱則是有頂平台。入住前都要先登記，水電、盥洗室（有熱水提供）及洗衣機，自行車打氣、加水、旅遊導覽服務皆免費提供。所以營友們也要遵守規定，像是嚴禁攜帶與使用炮竹、煙火等危險物品，不要直接在草地野炊，夜晚不得大聲喧嘩、離開時整理周遭環境，讓下一位露營愛好者繼續享受美好露營環境。

成功分局露營區

開放時間：24小時。惟都歷所、樟原所係值宿所，請提早於22：00前登記。

（三）長濱露營區
電話：(089) 831-034
地址：臺東縣長濱鄉長濱村長濱41號
（長濱分駐所）

旅遊導覽問警察就對了

　　臺東這麼大，東海岸的吃喝玩樂哪裡找？答案：到派出所問警察先生就對了！

　　樟原、都蘭、都歷、長濱四大派出所分別掛有臺東民宿、美食、景點地圖，以及電腦上網查詢，是露營者、自行車族、背包客等旅遊時，尋求加水、輪胎打氣等最佳地點，對於每一鄉鎮都距離很遠的東海岸來說，派出所親民服務更讓人感受到台灣濃濃人情味。

　　附近景點方面，樟原露營區有八仙洞風景區；長濱露營區近長濱運動公園、齒草橋風景區；都歷露營區附近有成功漁港、八嗡嗡自行車道、東管處風景區、小馬隧道、東河橋風景區。

　　都蘭露營區有水往上流風景區、都蘭山登山步道、杉原海水浴場，若想每個營區都住上一遍，最好是給自己規劃個長長假期，領略南台灣的自然風光。

派出所內提供營地住宿，也是自行車
打氣站，飲水補充區，更有熱水衛浴
供應，安全性絕對可比五星級飯店。

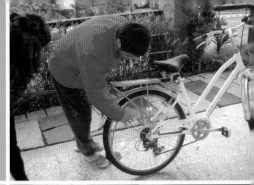

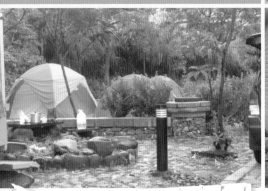

營地Free

1. 都蘭露營區：約可容納3～4處4人帳蓬，備
有免費熱水盥洗、洗衣機及小家電充電服務。

2. 都歷露營區：約可容納5～6處4人帳蓬，備
有免費熱水盥洗、洗衣機及小家電充電服務。

3. 長濱露營區：約可容納3～4處4人帳蓬，備
有免費熱水盥洗、洗衣機及小家電充電服務。

4. 樟原露營區：約可容納5～6處4人帳蓬，備
有免費熱水盥洗、洗衣機及小家電充電服務。

5. 沙瓦地露營場木板區，龍露營場草皮區
（盥洗室取水，電力需自備20尺長延長線）。

營地注意事項

1. 露營者請先至所屬派出所值班台詢問相關
訊息，再行紮營，再至派出所值班台填寫「使
用露營區登記簿」，確實登記負責人、同行人
數。

2. 分局露營區僅提供場地，無停車場，也無
用品租借。

3. 嚴禁直接於草地上野炊

4. 22：00～8：00為靜營時段

5. 禁止私接露營區照明設備所提供電力

6. 有任何疑問請至派出所洽詢值班員警

成功分局露營區

開放時間：24小時。惟都歷所、樟原所係值宿所，請提早於22：00前登記。

--

（四）樟原露營區
電話：（089）881-027
地址：臺東縣長濱鄉樟原村10號
（樟原派出所）

自行開車：
① 各露營區以省道台11線為主幹，請自行前往。

樟原露營區

長濱鄉

長濱露營區

成功鎮

台11線東部濱海公路

11

都歷露營區

東河鄉

都蘭露營區

南台灣背山面海之熱帶風情
墾丁石牛溪農場

熱帶花草散發芳香，
草地與陽光釋放生命活力，
高高的樹屋展現歡樂南洋風情，
在台灣，
也能感受輕鬆渡假氛圍。
圖文提供／墾丁石牛溪農場

墾丁石牛溪農場

門票：大人120元、小孩80元（停車費另計）

營業時間：9：00～20：00

電話：(08) 886-1281～2

傳真：(08) 886-1275

地址：屏東縣恆春鎮墾丁里墾丁路石牛巷1-1號

網址：www.ktnature.com

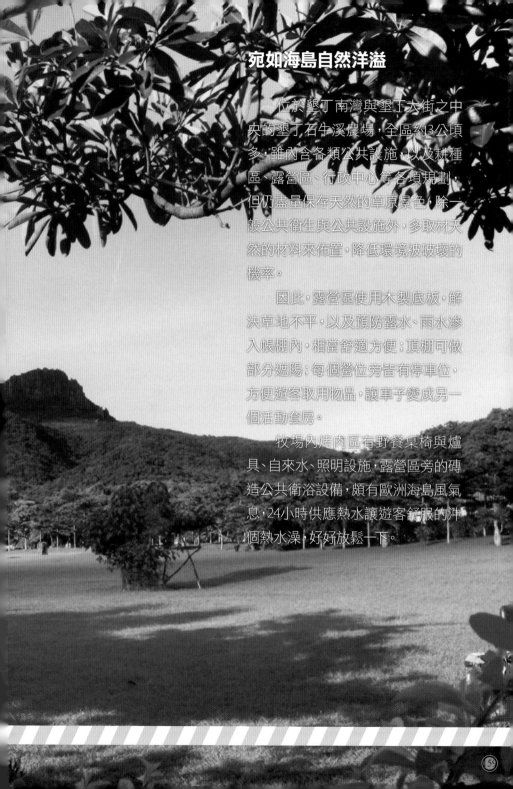

宛如海島自然洋溢

　　位於墾丁南灣與墾丁大街之中央的墾丁石牛溪農場，全區約3公頃多，雖內含各類公共設施，以及耕種區、露營區、行政中心等各項規劃，但仍盡量保存天然的草原景色，除一般公共衛生與公共設施外，多取材天然的材料來佈置，降低環境被破壞的機率。

　　因此，露營區使用木製底板，解決草地不平，以及預防露水、雨水滲入帳棚內，相當舒適方便；頂棚可做部分遮陽；每個營位旁皆有停車位，方便遊客取用物品，讓車子變成另一個活動套房。

　　牧場內烤肉區有野餐桌椅與爐具、自來水、照明設施，露營區旁的磚造公共衛浴設備，頗有歐洲海島風息，24小時供應熱水讓遊客舒服的沖個熱水澡，好好放鬆一下。

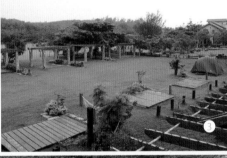

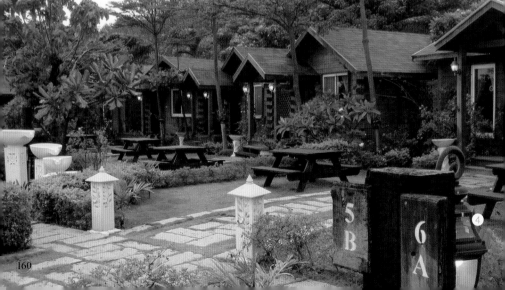

1. 隔壁的托斯卡尼，歐式建築與石牛溪是兩種不同的風格。
2.3. 農場內草皮營地與木棧板皆附停車位。
4. 農場小木屋，提供了另一種住宿環境。
5. 石牛溪出海口，為一淺淺沙灘，從農場到海邊不到5分鐘。

墾丁也有大草原

在墾丁海邊待久了，常會忽略南台灣也有大草原。

石牛溪的最大特色，就在於擁有一片廣大的草原，而草原的底端，以墾丁的大尖山做為背景，以及在其他小尖山，大山的圍繞下，形成一片極為美麗的景觀，置身在10000多坪的草原上，與大海距離是如此的近，而我們又如此幸運的同時樂山樂水，就像是做夢一樣，此處更是多部偶像劇的取景拍攝地點。

農場內的有機蔬菜種植區，完全以野菜原則所栽種的有機蔬果區，體驗農家生活，了解蔬果野菜的生長，或是到動物區餵食小羊此外，還有每年不定期的舉辦賞鷹季、候鳥來了、蝴蝶翩翩、螢光閃閃、溪蝦之旅等相關活動，提供更多親近自然的好機會。

向左向右著眼都是好風光

從農場出來，步行300公尺就是墾丁沙灘，享受陽光、沙灘、海水，可以來個刺激的香蕉船、衝浪！或是轉個彎到墾丁農場放牧區逗弄牛、馬及其他動物。開車5分鐘到墾丁大街，開始你的小吃行程！

營地收費

1. 露營清潔費：大人150元、小孩100元、停車80元（過年期間另計）。

2. 草地營位免費，限活動草原區及RV草原區（不定期開放）。

3. 木板營位含底板、車位200元，平日含一組野餐桌使用（不供電）。

4. 新鮮有機營位含有棚架車位及底板400元，平日含一組野餐桌使用（不供電）。

5. 標準8人帳篷不含搭設400元（出帳與否視當日天候而定，不含睡袋、睡墊）

6. 睡袋（單人）、睡墊（雙人），單個皆50元。

7. 營火活動含1.2m高柴火及3小時場地費用3800元（需晚間10：00前結束）。

營地注意事項

1. 烤肉、營火請在特定區域內（炊事區、烤肉區）。禁用桶裝瓦斯、或任意燃放爆竹、煙火及私接電源，以免造成危險。

2. 23：00後請靜音，部分尚未開放之生態區，切勿隨意進入以免野生動物攻擊。

3. 園區照明燈光與大門於24：00後關閉。

4. 出入農場，請出示出入証及停車證明。

5. 相關公共設施（含桌、椅），請勿隨意搬動。露營區全區不提供電力使用，同時禁止攜帶寵物入場。

1.2. 農場內另為遊客規劃各種活動，小朋友可一起討論天文觀星活動；或是學習栽種蔬果。

3. 在一片木製棧板與草皮營區內，石磚建築的衛浴間十分獨特。

自行開車：

① 墾丁石牛溪農場臨近墾丁國家公園管理處，經過墾管處後南行300公尺會遇到一個大轉彎，轉彎處即會遇到一座石牛橋（台17線33.5公里處），左轉往山的方向直行100公尺即可到達。
東經120.785、北緯21.949

墾丁石牛溪牧場

石牛溪

濱海公路

26

墾丁國家
公園管理處

墾丁大街

石牛溪橋

南灣

巴士海峽

石牛礁

①

盡享海風氣息的南方之境

沙瑪基渡假區

日夜擁抱藍天大海，
享受來自南方吹來的涼風，
陽光下盡情揮散熱情活力，
腦筋放空是唯一要做的事。

圖文提供／沙瑪基渡假區

沙瑪基渡假區

營業時間：7：00～23：00
- -
電話：(08) 861-4880～1
- -
傳真：(08) 861-4883
- -
地址：屏東縣琉球鄉杉福村美人路1號
- -
網址：www.samaji.com.tw

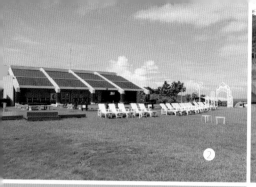

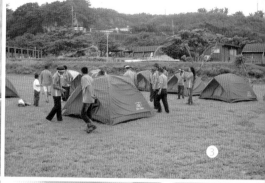

1. 渡假松位於沙瑪基島，戶外烤肉區在藍天大海下格外快意。
2. 面對大海的露天躺椅區，整天看海也不無聊。
3. 營地吹拂海風，露營成為一種生活。
4. 衛浴設備，提供熱水與沐浴的寬廣空間。

山水相連的小琉球美景

每個人都夢想到依山傍海渡假區休憩，南台灣的沙瑪基度假區就以藍天大海的美景，圓了所有熱愛露營者的夢。

位於小琉球，佔地14970坪的沙瑪基渡假區擁有千坪草原，為大鵬灣風景區管理處為發展沙瑪基島（琉球鄉）觀光產業而特別規劃的，面對一望無際的大海，提供遊客濱海聽浪又充滿綠意的特殊自然感受。

由於渡假區是建立在珊瑚礁地形上，為完整保留地形的原貌，整個園區以大自然為主體，再將建築物外觀設計、色調或區域規劃等融入其中。

園區包括露營區、景觀木屋區、海濤木屋區、大廳旅客服務中心、濱海木棧道、萬丈光芒營火區、海景咖啡露台等設施，不僅能24小時聆聽大海的聲音，不同年齡的遊客也能找到屬於自己的活動。

營區特別採用太陽能盥洗沐浴室
提供舒適的冷熱水,解除一天的疲憊。

小琉球二日樂活行

　　沙瑪基渡假區在遊玩規劃方面,
白天不想下海,就端杯清涼飲料到原
木躺椅區,慵懶地享受陽光洗禮。
　　而在海景餐廳的戶外座位區旁幸
福意象區,於草地上聳立白色小拱門
與心型吊掛鐘,在廣闊的藍天下很有
浪漫的fu,非常適合求婚或舉行婚禮。

　　園區附近緊鄰多仔坪潮間帶與箱網漁業養殖漁場，蔚藍海邊礁岩奇石，每當夕陽西下時，遠方金黃色的陽光打在海面上，真有如置身南島的世外桃源的錯覺。對潮間帶有興趣者，園區另有付費行程，需提早預定才好事先安排。

　　沙瑪基渡假區位在小琉球，離東港也很近，有眾多地點可供遊玩，於活動安排方面，第一天可遊玩園區內設施，規劃潮間帶、水上活動之行，於園區內用午晚餐。第二天再自行至有特殊海蝕小地形的杉福漁港、白沙觀光漁港、日治建築白燈塔、望海亭等處遊玩，最後回程再搭船至東港。

充滿歐式風味的造景，處處呈現別緻優雅的情趣。

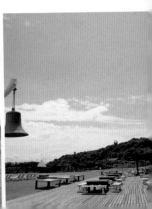

營地收費

1. 自備帳棚：平日每人200元、假日每人300元。

2. 園區提供：平日每人300元、假日每人400元，幼稚園（含）以下1人100元（含帳蓬／睡袋／睡墊／早餐）。

自行開車：

① 國道一號中山高速公路高雄中正交流道往屏東轉88號快速道路，約10-15分鐘下往東港的交流道，右轉往萬丹香社村，直行至東港橋靠右下去右轉入東港鎮市區往搭船碼頭。

② 南二高至林邊站下交流道，往東港約10分鐘即可抵達東港鎮搭船碼頭。

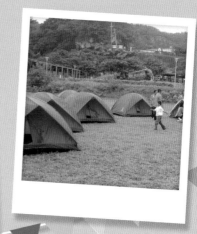

東港鎮
（搭乘往小琉球船隻）

沙瑪基渡假區

琉球鄉

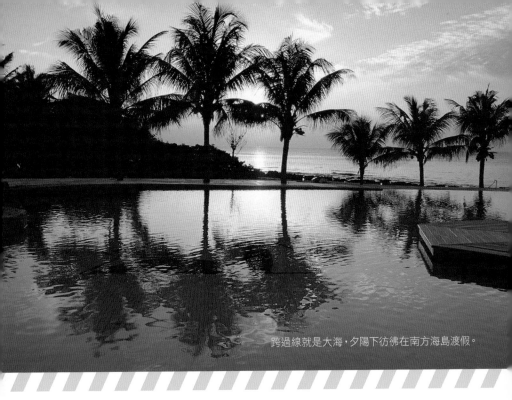

跨過線就是大海，夕陽下彷彿在南方海島渡假。

一伸手就能觸摸到大海的美景
墾丁·紅柴水鄉

夢想中的南方國度，
慵懶在沙灘上享受陽光親吻，
於野營屋自在觀星，
人生就該如此悠閒。

圖文提供／巨龍渡假集團

墾丁·紅柴水鄉

門票：成人200元；兒童90公分以下免費，90～130公分以內100元

入園時間：9：00～21：00

電話：(08) 886-9000

傳真：(08) 886-9933

地址：屏東縣恆春鎮山海里紅柴路37號

網址：redwood.clr.com.tw

五星級野營屋內配備完善，睡床旁有放置沐浴用品，還有獨立衛浴間，好新奇的設計。另外也有公共衛浴間，提供自備營帳的遊客使用。棚內空間與外部的衛浴間，皆打掃的十分整潔，讓人可隨時舒適入住。

五星級觀星野營屋

　　由於水鄉內為珊瑚特別景觀區，在規劃上以不破壞自然環境的情況下，建築物多以漂流木、咕咾石搭建，屋頂配上自然垂下的茅草，就像南方島國的格局。露營區更加入獨棟獨戶的五星級屋式的野營屋，25～30坪活動範圍，含野餐桌、盥洗台、獨立衛浴；屋內的5坪空間則為客廳及臥室（兩人床墊x2），凡渡假套房有的設備，如冷氣、電視、冷風扇、熱水壺、電

話、吹風機、手電筒、休閒躺椅、草蓆地毯、盥洗用具、衛浴是一樣不少，兼具露營與舒適雙重享受。若是自備營具露營者，水鄉只收入園費和清潔費，可至觀海草坪尋地搭建帳棚，夏季時氣溫正好，雖沒有像野營屋有獨立衛浴，但戲水區旁的公共衛浴區也深受營友好評。

攬星擁海夢幻南國

　　紅柴水鄉位於屏東墾丁風景

區紅柴坑，是所有海灘渡假者的夢想之地，與海岸相距不遠，彷彿一伸手就觸摸到大海，只要越過那一片椰林，外面就是美麗的沙灘、海洋和珊瑚礁。

「水鄉夕照」是紅柴水鄉另個著名景觀，由於水鄉位置和關山很接近，傍晚於椰林沙灘上輕輟濃郁香醇的咖啡，或是躺在SPA池，靜靜欣賞夕陽染紅天空，待星光升起的美景，十分寫意。

著名的冷泉SPA區擁有落瀑泉、圓瀑泉、穴道浴、激流浴、沖擊泉、浮浴、氣泡浴等多種設施，利用碳酸氫鈉泉中對人體有益的礦物質，達到鬆弛筋骨、健身美容的效果。

此外，水鄉擁有墾丁西海岸最大珊瑚礁貝殼沙灘，一定要走一趟才不枉此行。若想遊覽潮間帶欣賞海洋生物之美，或參加浮潛活動，則需付費預約，但也要視當天氣候是否成行，所以還是夏天去最好囉！

【旅遊小典故】

潮間帶是墾丁西海岸地區唯一沒有遭到破壞的珊瑚海域，此處亦為國家珊瑚景觀保護區，完整保存豐富的海底生態資源，如珊瑚、海兔、海膽、海魚、寄居蟹。

1.2. 在海邊探索潮間帶和浮潛，是頗受好水者歡迎的水上活動。

3. 從游池看日出日落，別有不同韻味。

營地收費

觀星野營屋：平日3300元、假日3630元。

入住：15：00、退房：12：00，提供中西自助式早餐，免費使用園區各項設施，需預先訂房。

露營：成人400元（含國中以上）、小朋友200元（90公分以上）。自備露營設備，園區內提供盥洗設備，須付入園費＋露營清潔費。

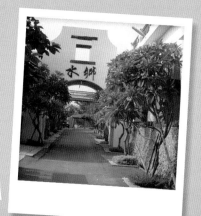

自行開車：

1 經由高雄或屏東往墾丁走至車城鄉保力橋，墾丁國家公園入口處右轉往海博館→萬里桐→山海→紅柴坑，就可達紅柴水鄉。

山海

26

200 恆東路 200

屏鵝公路

天鵝湖

26

墾丁・紅柴水鄉

26

白沙灣

貓鼻頭

屏鵝公路

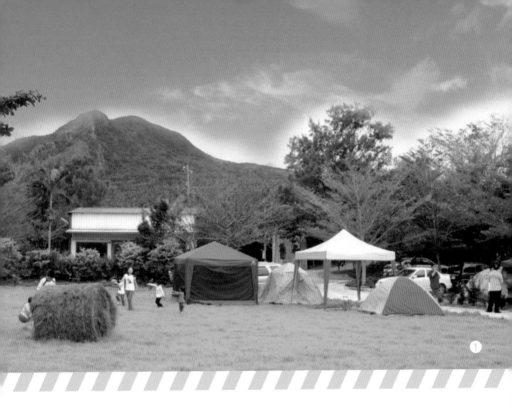

①

遠離塵囂，親子共享休閒時光
墾丁蒙馬羅露營農莊

徜徉在青青草原上，
享受特有的藍天、白雲與落山風，
每季不同的生態美景，
讓城市的孩子忘卻煩惱重拾童趣。

圖文提供／墾丁蒙馬羅露營農莊

墾丁蒙馬羅露營農莊

電話：0977-139-238

地址：屏東縣滿州鄉永靖村永南路20-7號

網址：tw.myblog.yahoo.com/nbphoto123

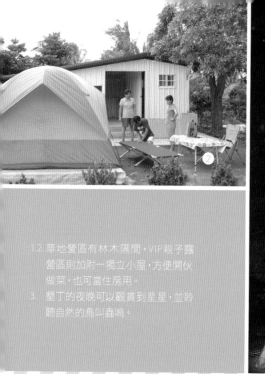

1.2. 草地營區有林木隔間，VIP親子露
營區則加附一獨立小屋，方便開伙
做菜，也可當住房用。
3. 墾丁的夜晚可以觀賞到星星，並聆
聽自然的鳥叫蟲鳴。

室內外專屬八坪露營地

深居林野中的蒙馬羅渡假農莊，以草原與自然生態做為營區主題，規劃VIP親子露營區（計四區）、草地露營區（計十二區）兩大區域。VIP親子露營區，每區擁有40坪的獨立空間（以花草樹木區隔）內含二個停車位及親子帳蓬營位各一，（小朋友）營位為280x280cm的磁磚平台，（大人）營位為350x350cm的韓國草坪。每區內有八坪寬的露營小屋，內含專屬衛浴

一間，全天供應熱水，獨家專用可確保乾淨衛生。此外，小屋內還設有四坪寬的風雨備用營位，平時可當餐廳及休閒室。小屋內外各有炊事平台及洗滌槽（不含瓦斯爐具、餐具）親子動手烹煮食物，一起享受野炊的樂趣。草地露營區，每區擁有20～60坪的獨立空間（以花草樹木區隔）帳蓬營位、炊事營位及停車位都在專屬的區塊內。每區塊內設有洗滌槽及電源插座，公共衛浴寬敞舒適，走路僅需2～3分鐘，享受南台灣的輕鬆自在。

清新旅行山水相陪

　　為使遊客真正體驗自然美景，蒙馬羅每年都會規劃不同活動，像是小尖山健行（全年皆宜），單程徒步須40分鐘。6到8月的波羅蜜採果樂，單程徒步20分鐘即可到果園。叢林探險&高位珊瑚礁生態觀察（全年皆宜），單程徒步90分鐘，因地點問題不適合兒童與婦孺參加。

　　此外，農莊會依季節、環境改變規劃新鮮的休閒活動，如夏秋季最受歡迎的小溪夜間生態觀察，以及全年皆宜的釣魚活動，讓親子關係更加緊密。活動內容歡迎上網或來電洽詢。

　　農莊周圍開車15分鐘內可至七孔瀑布、三台山、赤牛嶺、恒春古城、海角七號電影拍攝場景（追星族最愛），再遠一點，像南仁湖、四林格山自然公園、高士穀道、南仁灣、九棚、港仔砂漠海、牡丹水庫也是值得一遊的所在。

蒙馬羅依季節規劃不同活動，上山採果，下海觀察珊瑚礁，體驗不同樂趣

營地收費

1. 共用草地營位：一頂帳篷位&一停車位，兩天一夜500元。

2. 專屬區塊草地營位：一頂帳篷位&炊事營位&停車位，兩天一夜700元。

3. 專屬區塊草地營位：兩頂帳篷位&炊事營位&停車位，兩天一夜1000元。

4. VIP親子露營區：兩頂帳篷位&停車位，兩天一夜2000元，增加一頂帳篷位加收500元。

5. 清潔費兩天一夜每人100元，10歲（國小三年級以下）免費優待。

6. 休閒活動，酌收導覽費及平安保險費。

註：計費時間：當日13:00至隔日11:00，非假日露營場租8折計費。

自行開車：

❶ 從恒春東門走屏200縣道（往滿州方向）過9K，右邊路口會看到指示牌要右轉，沿著永南路，直行2.2K右邊路口會看到農莊指示牌，再右轉0.5K過橋後上坡左轉就看到蒙馬羅。

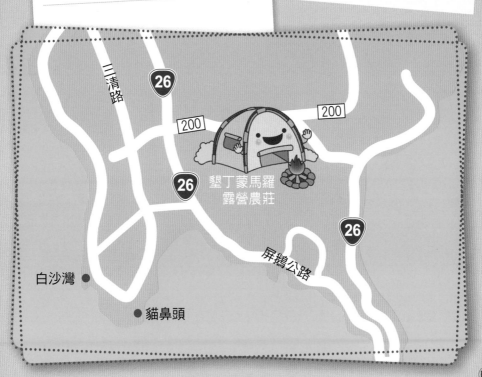

東部

宜蘭縣

花蓮縣

營地 44 鯉魚潭露營區
（綠野鄉渡假村）

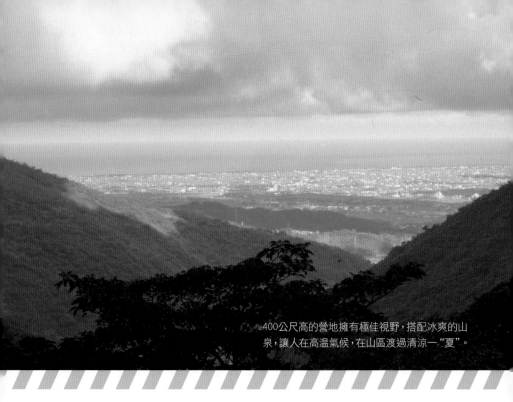

400公尺高的營地擁有極佳視野，搭配冰爽的山泉，讓人在高溫氣候，在山區渡過清涼一"夏"。

遠眺蘭陽平原的高山野營
山上有水

宛如尋寶般的迷霧場景，
清涼泉水洗淨身心，
遠望蘭陽龜山不同景色，
是探險者的最愛。

圖片提供／山上有水

山上有水露營區

聯絡方式：0919-347-289 劉小姐
（山區收訊不穩時請多撥幾次）

地址：宜蘭縣礁溪鄉匏杓崙路150之8
號

部落格：www.wretch.cc/blog/
hu6888/135972

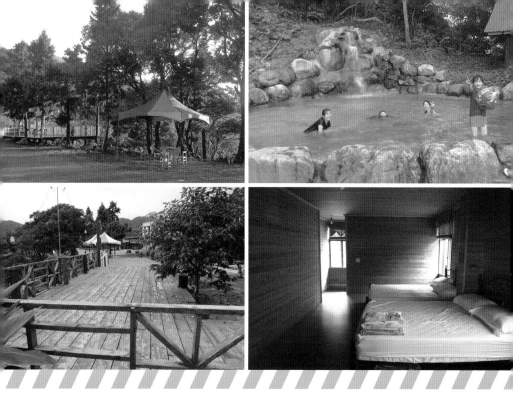

一路奔向半山腰的露營冒險

　　海拔400公尺上的半山腰的露營區，可說是露營玩家最愛的私房景點！老板娘劉小姐愛好大自然長期居住在小礁溪山上，為了希望與大家分享這個美麗景色，規劃山上有水露營區，讓共同愛好大自然的人有好的去處。由於營區位於半山腰，視野不得不說是一等一的讚，高度可平視著龜山島和蘭陽平原，且在露營季節氣候又不會太冷，一甲半的營地以高架雨棚做遮蔽，搭配木製棧板營位、水泥地營位，共可容納20～25頂帳篷；泰式亭8間，每間可睡4人，有設有捲收式遮簾保有隱私，也適合團體包間住宿。另有日式房與小木屋可供選擇。

　　山上有水露營區有幾點較為特別的，像是泰式亭設計，符合出遊沒帶營具的便利住宿；柴火式熱水衛浴使用衛浴間外節節劈好的木材，熱水衛浴就靠它們了。

多變化的營區使用

由於營區的建築以高架棚為主，在空間上可以做很大幅度的使用，戶外觀景台亦有營友在此紮營，就是看中位置的視野好，早晨與夜晚都能第一個看到蘭陽平原的景色。

用餐區就是在帳篷旁搭桌椅，但汽車不得在帳篷旁停靠。那露營車或是睡車頂帳篷者怎麼辦，另有一些遮雨棚區可供停車用，或是變成你的露營車營位。

或許有人認為營區就是單純的露營，靠山壁的三座相連的山泉戲水池，提供大人小孩都可以玩水的地方，有些小朋友套著游泳圈就下水玩，夏天是最暢快的時光。

在螢火蟲季時，營區旁就有許多飛來飛去的螢火蟲可觀賞，但記得千萬不要抓它，要留給更多人欣賞螢火蟲於夏夜一閃一閃的美麗光亮。

去健行還是去吃美食？

宜蘭原本就是美食之鄉，離開營區後想去哪？山邊有橫跨台北烏來與宜蘭礁溪的桶后越嶺步道可健行。往山下到梅洲二路上有亞典蛋糕工廠、橘之鄉蜜餞形象館兩大觀光工廠，觀賞甜點製作過程，對於親子系的旅遊來說，有吃有玩的觀光工廠比較受小朋友歡迎吧！

室內風雨棚為營帳防風雨再添一層保障，且旁邊就是熱水器，沐浴更是方便快速

營地收費

1. 收費1車1帳，1000元。泰式亭1間，1000元。

2. 營區內供水電，柴火式熱水器提供熱水。

3. 無帳蓬營具出租、無餐點、無活動門票。

營地注意事項

1. 營區僅提供營位收費，沒有營具出租服務和餐點提供，所以營友得自行準備。

2. 營位旁有插座，請帶延長線以便接電。

註：匯款帳號：00027510060819 深坑郵局，

戶名：劉美女 (請於訂位後三日內，匯款預付訂金，以保留訂位)

【旅遊小典故】

山上有水從台語發音聽起來就是"水"～漂亮的意思，表示山上粉美，在沒有現代設施的影響下，晴朗天空與夜晚繁星一覽無遺，這可是城市看不到的絕佳妙境。

自行開車：

① 從國道五號往宜蘭方向，走雪山隧道從頭城交流道下沿礁溪路接中山路南下，到大坡路交叉路口右轉直行，接匏杓崙路進入山區，看到Y字型叉路往設有「山上有水」的指標牌行進，左轉過小礁溪一號橋直行到叉路口走左邊繼續前進，到T字叉路再看到山上有水的指標，再右轉幾分鐘車程，就到營區大門。

小礁溪

往櫻花陵園

匏杓崙路

山上有水

龍潭國小
匏崙分校

大坡路一段

中山路

礁溪路七段

雪山隧道

5

頭城收費站

四城火車站

礁溪火車站

南
↓

有機農場內內外外都是自然純淨芳香，
還有全家可以一起體驗的農村DIY喔！

體驗與自然相依共存
東風有機休閒農場

柚子園轉型休閒農莊，
舊農舍訴說農民代代的辛勞，
最自然的生態，
讓人們呼吸最清新的果香。

圖片提供／東風有機休閒農場

東風有機休閒農場

門票：入園參觀或訪客，每人100元。寵物
住宿，未超過15公斤酌收100元，超過15
公斤酌收200元。

電話：(03) 958-7511、0932-090-498

傳真：(03) 958-8564

地址：宜蘭縣冬山鄉中山村（路）768巷11號

網址：www.a222.tw/WebMaster

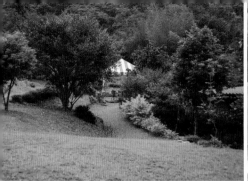

農業轉型旅遊，風景更亮眼

十年前東風有機休閒農場主人將家中柚子園轉型經營，改造成為極具生態保育概念的美麗民宿，運用有機栽種柚子與部份荒地保留，吸引不少野生動物與鳥類聚集，來此露營的遊客更有機會上一堂「鳥類學」，這是在城市中甚少有機會學習到的課程。

為了能飽覽農場與周邊的美麗風景，農場規劃露營區與套房住宿，露營區有草地營位與棧板加上晴雨棚營地兩種，另有6人帳篷出租，大空間的帳篷讓睡覺不用擠來擠去。營地有提供電力插座，要記得帶上延長線，才能幫所攜帶的電器提供滿滿動力！

試著找出你的專屬香味

在眾多以茶為主的民宿中，東風農場則選用各色植物製作各色農特產品，除家傳的農產柚子外，還加入台灣珍貴獨有的檜木、茶

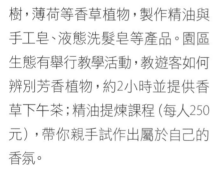
入宿農場，夜晚可觀賞蘭陽平原夜景，
這可是北台灣著名美景呢！

樹，薄荷等香草植物，製作精油與手工皂、液態洗髮皂等產品。園區生態有舉行教學活動，教遊客如何辨別芳香植物，約2小時並提供香草下午茶；精油提煉課程（每人250元），帶你親手試作出屬於自己的香氛。

　　此外，東風農場周邊有眾多美麗景點，如冬山鄉的仁山植物園有來自全球的稀有植物；壯麗水景有梅花湖、中山瀑布、冬山河源頭的新寮瀑布、武荖坑遊樂區；或是衝向熱鬧的羅東夜市、親水公園、羅東運動公園、南方澳觀光漁市場，重回喧囂城市尋找美食，打造更豐富有趣的旅行行程。

【旅遊小典故】

東風精油體驗課程，農場擁有精油製作機器，簡單教導遊客平日香香的精油是怎麼來的，老闆林文龍先生結合自家的柚子／柚花，以及自產香草製作成各式精美伴手禮，還有檜木筷子DIY製作，讓東風成為充滿香氣圍繞露營營地。

營地收費

入住：12：00後，拔營：11：00前。

1. A區營地：晴雨棚＋棧板營地900元

2. B區營地：大草原營地700元

3. 以上非假日8折（星期日～星期四），團體另有優惠。

自行開車：

① 台北→國道五號→下羅東、五結交流道→右轉中山路（台七丙線）→左轉光榮路（台九線）→左轉義成路三段→過丸山橋直行丸山路→直行中山路經中山橋直行→東風有機休閒農場

② 花蓮→蘇澳（台九線）→冬山路→左轉義成路一段→八寶路→左轉丸山路→直行中山路經中山橋直行→東風有機休閒農場

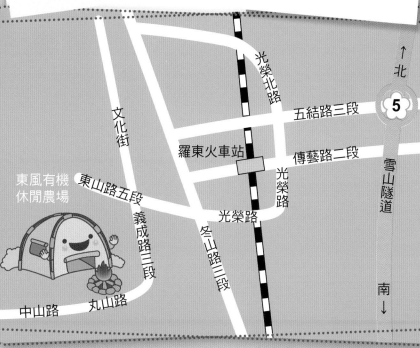

武荖坑營區草地和棧板處都可紮營，亦有有頂大空間可容納團體；公共衛浴間男女設備皆全，可位列露營發燒友的名單中

好像在公園中露營的團康營地

武荖坑風景區

大草地與現代化建築的結合，
打造公園野營的趣味，
圍繞在烤肉亭的帳篷搭建，
重新顛覆露營概念。

圖片提供／武荖坑風景區

武荖坑風景區

門票：全票80元、團體票（學生60元、敬老票40元）

開放時間：8：00～22：00

電話：(03) 996-3567（營地）、
(03) 995-2852

傳真：(03) 996-1201

地址：宜蘭縣蘇澳鎮武荖坑路75號

網址：www.goilan.com.tw/wulaokeng

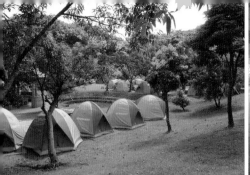

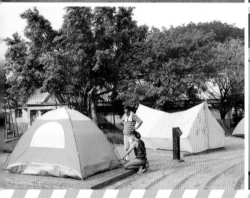

新式營位+燒烤區

　　武荖坑風景區範圍達400公頃，其中露營地區佔70公頃，開發完成的的區域有19公頃，設施完備，如炊事亭、營火場地、雨天集合場、男女衛浴設備等俱全，從高空俯看全景就像是個超大公園。

　　露營區被劃分為兩區，但整體可容納1000人，第一露營區位於園區入口左側鄰近溪岸，地勢開闊而平坦；第二露營區位於園區入口右側，背山面水，可遠眺「象獅把河口」，各有不同優美景色。

　　遊客可選擇在草地上紮營，或是在木製棧板上搭建帳篷，多圍繞在炊事亭或營火區周邊。石磚堆砌成的同心圓區塊，即是現成的營火晚會場所；八角烤肉亭不讓天氣影響烤肉的好心情，亭外的八座營位、八套木造野餐桌椅，讓露營用餐變的更加方便有趣。

露營冒險王大挑戰

　　風景區內還提供各項遊玩設施，營區內的天空廊道讓你在只有逃生網和繩索的半空中，俯看整個營區；漆彈生存遊戲有助幫忙發洩日常的壓力，重新放空。

　　結合自然的溯溪、攀岩的衝擊比坐自由落體大魔神還刺激，露營不一定是溫和的，在武荖坑就讓人體驗到另一種新格局。

　　此外，靜態的觀星及自然觀察，以及在地民俗風情的知性體驗，又能滿足不想行動者的需求。或是到擁有藍色斜頂、白色屋身的武荖坑服務中心，來杯飲料補充水份，尋找旅遊相關資訊，決定下一個行程地點。

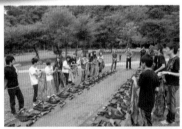

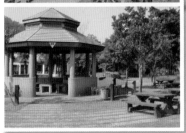

【旅遊小典故】

武荖坑屬於新城溪水域，河道在此進入平原，展現出特有山水交融的綺麗風光，昔稱「武荖林泉」，屬「新蘭陽八景」的名勝。水質良好，兩岸坡地有利茶作，孕育出清香甜美的武荖銘茶。縣府在此區進行生態復育計劃，「苦花」、「溪哥」、「石仔」、「苦甘仔」、「毛蟹」、「鰻魚」等時時可見，有「蘭陽第一林泉」之稱號。

營地收費

入營：15：00，拔營：9：00

1. 營地費500元／人，租借帳逢器材，需押金1000元，拔營時退還。

2. 代搭帳逢100元／頂、FU墊 150元／組。

3. 6人帳逢600元／頂、8人帳逢800元／頂。

4. 6人睡墊150元／頂

營地注意事項

1. 露營區不提供電源。未經登記，擅自使用烤肉爐位者，每爐罰金300元。

2. 一般遊客持身份證件或駕照、學生證等，至服務台辦理登記繳費借用手續。

自行開車：

① 台北→國道三號南港系統→國道五號頭城→國道五號→蘇澳交流道→右轉馬賽路→右轉台9線省道→左轉武荖坑風景區

② 基隆→頭城→接台二線縣內濱海公路→龍德工業區→馬賽→台九線省道→武荖坑風景區

③ 新店→接台九線省道→礁溪→宜蘭→羅東→冬山→武荖坑風景區

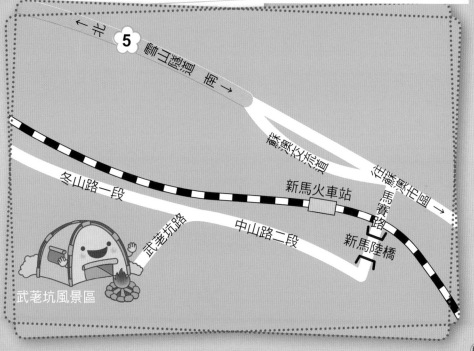

進入花蓮尋幽探險

鯉魚潭露營區（綠野鄉渡假村）

花東的原始山水從不遮掩美貌，
野性的風情讓人只想留住，
在現實與迷幻間，
只求捕捉那一瞬間的光采。

圖片提供／鯉魚潭露營區（綠野鄉渡假村）

鯉魚潭露營區
（綠野鄉渡假村）

門票：100元

電話：(03) 865-5678、(03) 864-1913

傳真：(03) 864-2300

地址：花蓮縣壽豐鄉池南（村）路二段
90號

網址：tw.myblog.yahoo.com/
sam05152008

花蓮縣最大合法露營地

　　鯉魚潭露營區位於花蓮縣壽豐鄉花東縱谷國家風景區鯉魚潭風景區內,距離鯉魚潭南端800公尺,台9丙公路旁,由交通部觀光局花東縱谷國家風景區管理處正式完成合作『民間參與-共創三贏』3P計畫。

　　曾於2005年舉辦過全國大露營,被譽為『花蓮縣最大且唯一合法露營用地』,因著營區的完整設施與鯉魚潭的天然美景,更被評為花蓮最優質露營及活動場地 。

　　營區面積共有9.9802公頃,包含露營木屋、無障礙公廁、盥洗室、團康活動草皮等設施。有立台與屋頂的露營木屋分有門與無門兩種,皆可於內搭建帳篷,不用擔心風吹雨淋,或另外準備炊事帳,24小時的熱水供應讓野營像在家中一樣舒適。

草原+森林+溪水之精彩休閒

營區內每年5月1日至10月31日會開放大型戲水區;另有刺激的高空繩索探索場、親子生存遊戲BB槍體驗場、親子溯溪、親子自行車道、自然探索的森林生態區,以及體驗原住民風俗的文化劇場,創造歡樂的野營假期。

而渡假村自豪的千坪大草原,是各公司行號舉辦大型活動的首選,日間團康與營火晚會讓整個營地熱鬧滾滾,營區也有提供晚會百萬級舞台、燈光、音響設備等租借,讓活動high到最高點。

為了希望遊客深入了解花蓮之美,營區亦規劃各項套裝行程(費用另計),如白鮑溪之旅～台灣玉的故鄉,與慕谷慕魚生態之旅,安排專車接送、導遊解說、辦理入山證等事宜。

此外,秋冬遊艇暢遊東海岸海灣巡禮,以及夏日太平洋賞鯨,也是花蓮獨有的美妙海行。

只想隨意走走的話,1分鐘就到的鯉魚潭,距營地5分鐘車程的白鮑溪大自然水工教室、慕谷慕漁生態廊道,展現迷人的水岸環境。

【旅遊小典故】

鯉魚潭為花蓮都市計畫之風景特定區,是東部區域最大的內陸湖泊,為花蓮縣境內除了天祥、太魯閣以外最受觀迎的觀光據點。

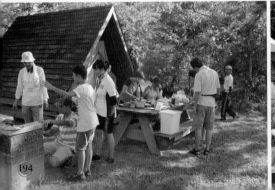

營地收費

1. 每個營位，限住6人。6人帳150元／件，毛毯50元／件，睡墊50元／件。
2. 狩獵屋型營位800～1000元，草地營位600～700元。

營地注意事項

1. 有門營位，內有照明及電源插座，其餘電器用品請自備。
2. 無門營位，營位附近有電源插座，請自備10米以上延長線及其他電器用品。

自行開車：

1. 南下進花蓮市行駛中央路往鯉魚潭風景區，鯉魚潭南側800公尺。
2. 北上進花蓮縣行駛台九丙線22k，左轉鯉魚潭風景區3公里。

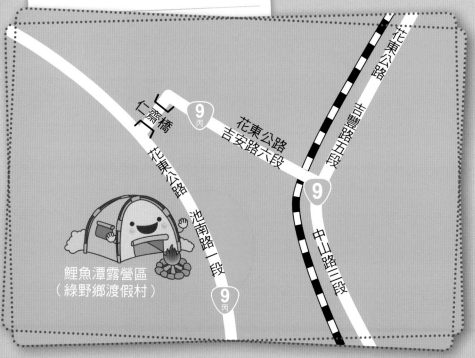

西部

苗栗縣

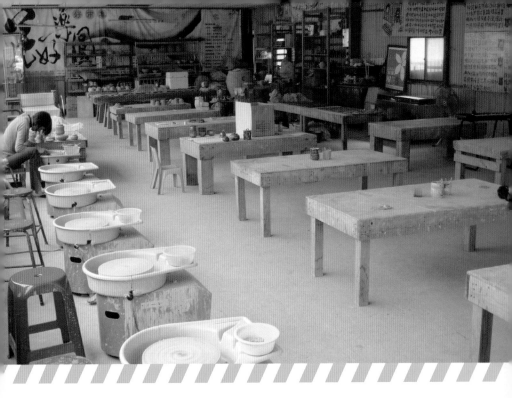

結合藝術的露營假期
春田窯陶藝休閒渡假園

燃薪的陶窯，
隨著歲月打造精美陶器，
每一件作品都在對來訪的旅人，
訴說雕塑的故事。

圖片提供／春田窯陶藝休閒渡假園

春田窯陶藝休閒渡假園

營業時間：平日9：00～17：00，假日9：00～18：00，每週三公休。

電話：(037) 877-820

傳真：(037) 877-458

地址：苗栗縣三義鄉雙潭村大坪7號

網址：www.springkiln.com

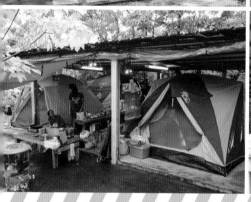
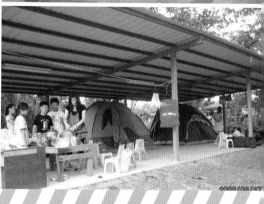

沉浸陶藝優美氛圍

　　春田窯陶藝休閒渡假園位於苗栗三義鄉雙潭村山坡處，此地民風純樸、風景優美，鄰近有大湖的草莓園以及向日葵花田、卓蘭的果園都是風景極佳的景點。

　　春田窯原本是座十分幽靜且獨具古味的藝術陶窯區，以藝術創作為主，後重新規劃成為休閒農莊，占地約二甲的園區，開闢陶藝教室、窯區、展覽區、露營賞桐，其中桐花露營區即是希望藉由遊客兩天一日於園中住宿，能更接近陶藝、認識陶藝。

　　露營區設有雨棚遮蔽區讓遊客紮營，此區有紅磚水泥舖墊，下雨天也不怕地面潮濕不適；完善衛浴設備免費供應熱水，亦有提供無線網路讓遊客方便上網，惟不提供帳篷租借，遊客需自備。

陶藝教室裡老師手把手教學，就算是新手也能做出屬於自己的杯盤，展現藝術創意風格的洗手間也鑲嵌了彩色陶片表現玩心。營區內皆有風雨棚，雨季時也放心遊玩。

手拉坯為自己做一個紀念品

在以陶藝聞名的春田窯，怎能不為自己製作一份紀念呢？春田窯手拉坯中心有多位專職老師從旁指導新手，老師將泥土定位完成後，就會教新手遊客如何轉出圓順的造型，不管是杯子、盤子或是碗，都如你所願。但由於造型完成還要進窯燒製3天2夜，一個月內只有開窯兩次，因此遊客得多點耐心稍微等待，才能取得專屬自己的美麗創作。在園區內所有的硬體設施幾乎都是陶器，如洗手台、浴廁陶瓷拚貼、紅磚牆的陶瓶鑲嵌等，就像是進入一座裝置藝術展覽館。

此外，除了玩陶、賞陶，每年4月底5月初以及8、9月是最佳的賞螢月，螢火蟲攜伴油桐花的到來，日間欣賞滿山遍野油桐花，夜晚看著螢光點點的螢火蟲飛舞，在夏秋之際體驗美不勝收的景色。

喜愛客家美食者，一定要品嚐園區的客家風味餐，因食材都來自園區內有機培育，需先預訂，才能吃到傳統的招牌柴窯雞、新鮮蔬食，相思木炭烤地瓜，與古灶柴火蒸的客家糕點喔！

【旅遊小典故】

春田窯建於民國84年，園主廖增春先生將原有的瓦斯窯，改為現代藝術柴燒窯，使柴燒對陶藝創作者來說無疑是項挑戰，柴燒作品的質感「火痕」、「灰釉」每每在作品上產生意想不到的效果，這是柴燒難能可貴和令人著迷的地方。

營地收費

1. 以一個帳蓬空間計算 (不算人頭)
2. 戶外露營區：600元／一帳，湖畔遮蔽區 800元／一帳。

營地注意事項

1. 為確保安全，嚴禁火苗與地面接觸，僅能以氣化爐方式煮食禁止烤肉。本營地僅供水供電，其餘配備請自行備齊。
2. 電話預約只保留三天，已匯訂金才算預約成功。

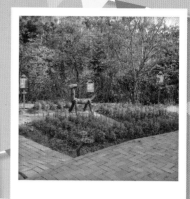

自行開車：

① 由國道一號中山高120公里處下三義交流道→右轉進入台13線往三義方向→經過三義木雕街約1公里處→往大湖方向 (光復路口) 右轉進入苗130線直行→經過天后宮後左轉往新基隆方向→沿著苗119線直行1公里→到客家書院向右行駛→再1公里即可到達。

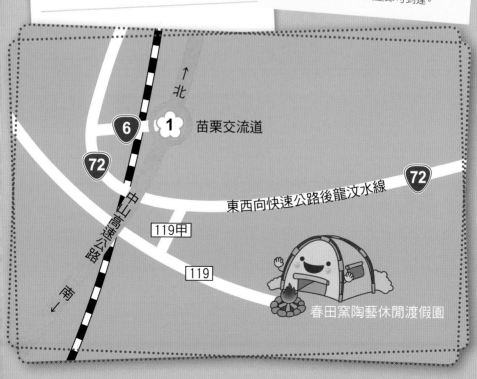

↑北

⑥　❀① 苗栗交流道

72

東西向快速公路後龍汶水線　72

119甲

119

春田窯陶藝休閒渡假園

中山高速公路

↓南

逢萊溪四季生態優美地

好山好水景觀獨棟民宿

帶動生態觀賞，
創造保育與戲水樂趣，
蓮萊溪護魚體驗，
讓親子於玩樂中親近自然。

圖片提供／好山好水景觀獨棟民宿

好山好水
景觀獨棟民宿

電話：（037）825-789、0932-614-325

地址：苗栗縣南庄蓬萊村4鄰53之6號

網址：www.gmgw.com.tw

與自然共存之露營場

　　好山好水民宿是南庄唯一以獨棟景觀小木屋形式呈現，周遭圍繞露營營地，也是螢火蟲最多的地方，每年的螢火蟲之行吸引不少遊客前來。

　　而緊鄰的『蓬萊溪自然生態園區』（護魚步道），是一社區居民為了守護自然環境而努力，所成就出來的景點，戲水賞魚是親子最佳的玩樂所在。

　　露營營地佔地二甲，可容納大型露營活動，營友們可選擇草皮露營或者是RV車露營，以安排汽車停放區域。烹調可至專屬烤肉區，營友可自備食物，或是請園區代辦烤肉（需另外收費）。

　　園區提供水電，洗浴方面有三間淋浴間，一間可容納二人左右，還有兩間女廁，兩間男廁，使用熱水器，不必擔心無熱水可使用。

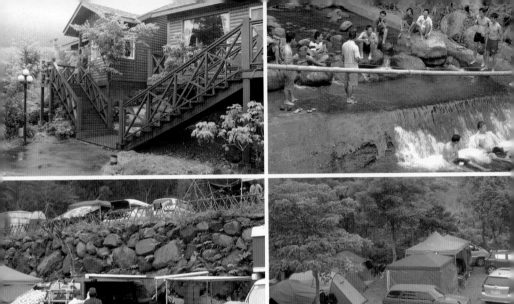

位於溪旁的好山好水營地，每到夏天吸引眾多遊客前來，體驗南庄客家自然美景

迷人在地美景

南庄擁有好山和好水的天然環境，在山水的自然交融下衍生出獨特的豐富生態：例如4到5月的螢火蟲，秋天的獨角仙，還有溪蝦、魚群，以及台灣藍鵲等自然生態。

在炎炎夏日更可一邊露營，一邊戲水；晚上徐徐涼風，享受都市沒有的山林安靜。此外，好山好水旁的觀魚步道最受營友的歡迎，沿著入口停車場到七星宮這一段綿延2.4公里的觀魚步道，隨著溪岸的地形，鋪枕木或架棧道，利用溪邊石塊砌成簡易的石階，一路欣賞生態與教育的豐富內涵。

夏季時開放戲水區可享受蓬萊溪水自然水流的SPA沖擊；而在深幽的夜晚，好山好水也備有獨棟木屋供住宿，住宿者還可免費參加火把夜遊活動（露營則需自費），老闆會親自帶隊解說，體驗南庄白天夜晚不同的風情。

營地收費

1. 自備帳篷700/頂，清潔費大人100元，小孩 (120cm以下) 50元。

2. 代訂帳篷1300/頂，清潔費大人100元，小孩 (120cm以下) 50元。

營地注意事項

1. 露營烤肉的清潔費只收一次 (最高價位者)

2. 露營請於下午3點搭篷，翌日11:00前拆篷，需特別預定事項請七天前告知。

自行開車：

① 國道一號到「頭份三灣交流道」(110K) 三灣出口匝道下→往三灣方向經珊珠湖接上台三線→經三灣市區後約台三線98K處左轉南庄替代道路→經老街過南庄大橋往蓬萊或仙山方向行約7公里→即124線34.6K【護魚步道】對面即是【好山好水】

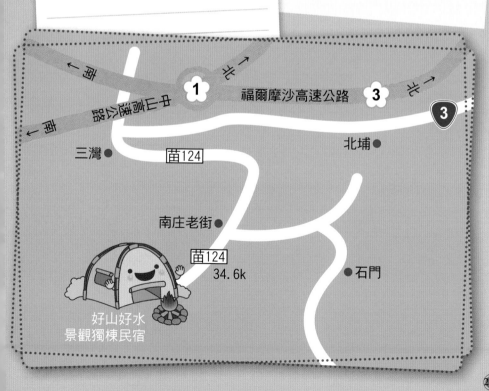

福爾摩沙高速公路

三灣　苗124　北埔

南庄老街　苗124　34.6k　石門

好山好水
景觀獨棟民宿

占地廣大的園區，規畫以純露營為主，
但是水電、衛浴設備亦相當齊全。

品味純粹野營樂

茶書坊健康園區

沒有遊樂園與聲光，
純粹的草地與自然天籟，
主人親切招呼露營伙伴，
一同沉浸大地的美麗懷抱。

圖片提供／茶書坊健康園區

茶書坊健康園區

電話：0911-783-288葉小姐（周一至周五）

地址：苗栗縣頭屋鄉飛鳳村142號

部落格：tw.myblog.yahoo.com/teabookwork

臉書粉絲團：www.facebook.com/teabookwork

簡單可多變化的露營空間

茶書坊是創辦人花費多年的時間與金錢,將原有梯田打造成一個結合農藝、休閒、運動與教育的多功能園區。

由於場地設計單純以露營為主,於不同區域規劃帳篷數量,因此不會有其它的遊樂設施,但該有的水電、衛浴皆有提供,圓形果嶺旁設有六間乾濕分離較豪華的衛浴設備,茶書坊木屋後方有二間衛浴設備,浴室有提供沐浴用品讓露

營朋友洗去一身的疲累。

進入茶書坊就像進入七彩的帳篷營區,園區至多可容納75頂帳篷,由下往上區分大草皮區、圓形果嶺、茄苳區、竹柏區、荷花池區、木屋旁肉桂園區、池邊水岸區、夫妻樹桂花區、文旦柚園區及桐花區等。

只有大草皮北區5帳及東區7帳(涼亭二邊)約12台車輛須停於15公尺外周邊道路邊,文旦柚園區及桐花區車輛停於球場邊外,其餘各區車輛均可停於營位旁約5公尺

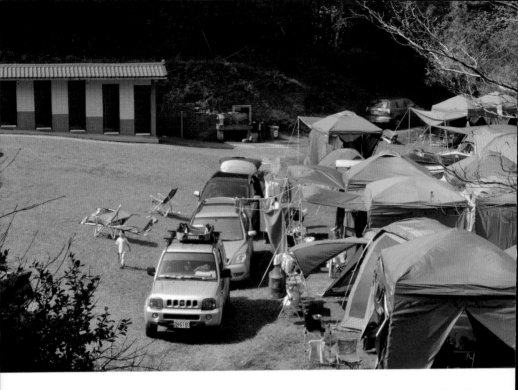

內之動線上；車輛是不得橫越草皮區，RV車等車宿車輛由管理員引導至指定區域，注重服務並定較嚴謹的規劃，是為了露客更好的品質。

茄苳區、竹柏區、荷花池可開放RV車進入；籃／羽球場水泥平整地，則可容納5-8部RV車。

周邊景點旅遊規劃

茶書坊附近還有什麼好玩的地方呢？想親近大自然，茶書坊環山步道步行來回約40分鐘，能遠眺西邊後龍出海口及南邊山巒。墨硯山畚箕窩古道步行120分鐘，山頂往西有熱鬧的苗栗市、往東看為清幽的中央山脈。

每年4至7月底於茶書坊主人家前，過富興橋往右，沿著產業道走路約六公里，即是螢火蟲聚集區。

附近400M有供奉恩主公及觀世音菩薩的曲洞宮；明德水庫、鳴鳳古道可散步健行；附近亦有不同單車道路規劃，平坦休閒路線？崎嶇不平的挑戰車道？你會選哪一條？

營地收費

1. 帳篷加炊事帳，每戶600元，每人再增收50元。

營地注意事項

1. 除了動線外禁止車輛進入草皮區，燒烤烹煮均請架高進行。
2. RV車輛進入草皮區時鋪上PU板於引擎下方阻絕熱源對草皮的傷害。
3. 請自備5公尺以內短延長線
4. 請自備釣具，使用無倒鉤之魚鉤，在指定區域（池邊）垂釣。

自行開車：

① 國道一號中山高苗栗132km交流道匯出，往苗栗市方向經三、四個號誌路口，右轉上台72線快速高架道路，約行四公里第一個交流道，12公里處編號：頭屋二交流道匯出，行駛右線道路沿途有【茶書坊】指標，約6分鐘抵達。

座標：
東經120度51分26.0秒、北緯 24度33分23.6秒

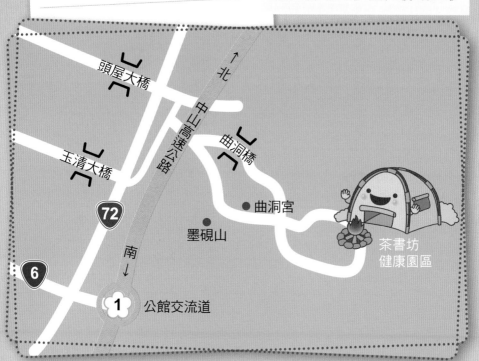

一入園區，馬上可以看見，可愛的飛牛在空中歡迎你。

充滿自然、健康的快樂牧場
飛牛牧場

嗅著清新空氣，
品嚐純淨牛乳，
與可愛的動物奔走嬉戲，
打造歡樂親子生活。

圖片提供／飛牛牧場

飛牛牧場

門票：全票220／人、學童票（國小1～6年級）180元／人、幼童及敬老票150元／人（停車費另計）。

電話：(037)782-999

傳真：(037)782-399

地址：苗栗市通霄鎮南和里166號

網址：www.flyingcow.com.tw

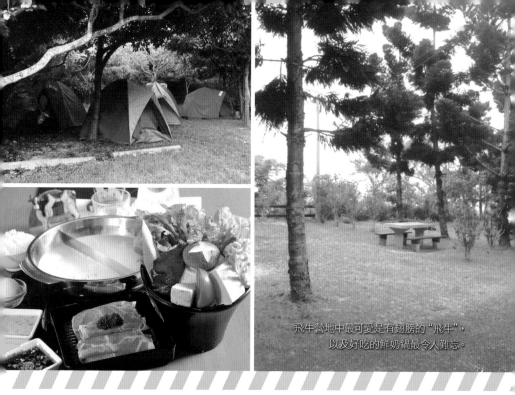

飛牛營地中最可愛是有翅膀的 "飛牛"，
以及好吃的鮮奶鍋最令人難忘。

體驗農牧自然生活

民國64年中部青年酪農村於民國84年改名為飛牛牧場，為【全國第一家】經行政院農委會專案輔導成功，而取得【全場完整許可登記證】之綜合型休閒農場，以 "自然、健康、歡樂" 做為園區宗旨。

為使飛牛牧場成為人們心中的最佳牧場，以品質創新、親切和諧、永續環保為經營理念；運用天空、草原及牛奶的顏色調和出屬於 "飛牛牧場" 獨特的色彩，期許打造出一個優質的休憩空間，以及結合生產、生活、生態的農村休閒體驗生活，讓人們在親近大自然的生活體驗中學習尊重大自然、愛護大自然！

牧場草地露營區可停車，並有桌椅使用，只需付入園門票與清潔費即可，沒有營具租借或販售，大型活動租借營火場、代辦烤肉等則需另外付費。

與動植物近距離接觸

可愛的小動物最受大人小孩歡迎，飛牛牧場將動物、昆蟲、植物分類，打造叫人喜愛不已的五大生態區，開始小朋友與動物們的第一類接觸。

乳牛生態區是荷士登乳牛和娟姍牛的運動場，小朋友可以一起參與幫牛媽媽擠牛奶、餵小牛喝ㄋㄟㄋㄟ、與鴨BB一起大遊行等活動。而綿羊生態區有原產於西非，為耐熱性之短毛巴貝多黑肚綿羊，讓小朋友近距離餵食，觀賞羊兒們的生活習性。

此外，150坪蝴蝶生態區內栽植四季常開的蜜源植物，可欣賞蝴蝶覓食、休憩、飛舞等行為。水域生態區則規劃景觀湖泊、家禽生態池、水生植物池等，可悠閒的欣賞風吹水面、植物搖曳的身姿。

1、2. 小朋友以牛奶為基底，做出來的可愛餅乾和冰淇淋。

3. 小朋友正等著牧場裡的鴨BB，一同去大遊行。

4. 飛牛知名的氣球布丁，用氣球包裝，新鮮Q彈的好吃，有原味、紅茶、芒果三種口味。

212

營地收費

1. 國中以上 350元／人

2. 半票（90公分至國小6年級）300元／人

3. 露營場地費含入園清潔費，停車費另計。

4. 草地舖面、露營器具自備

5. 營地提供搭設1項帳篷及停放1部小客車

自行開車：

① 由國道三號（二高）通霄交流道下，往通霄市區方向接台1線左轉，過通霄隧道後左轉接縣道121，前行10公里即可達飛牛牧場。

搭乘火車：

① 搭乘台灣鐵路（海線）至通霄車站下車，轉搭公車或轉搭計程車入園，計程車車程15分鐘即可抵達。車車費參考價約NT$250～300。

離園前可至服務中心代叫計程車。

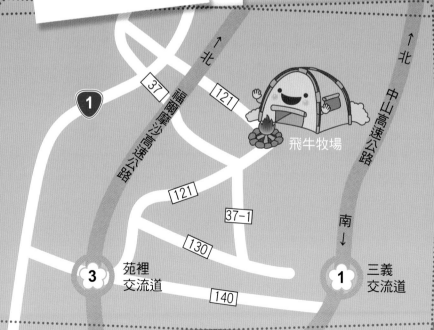

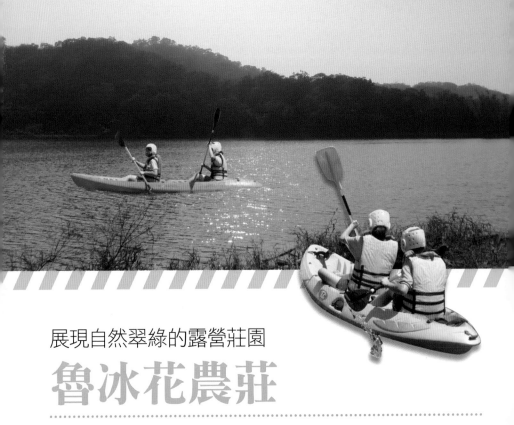

魯冰化農莊位於明德水庫旁，
明媚風光與自然生態，
打造出獨特的美麗焦點。

展現自然翠綠的露營莊園
魯冰花農莊

展現自然生態的露營園地，
青翠的綠意展現生命之美，
不只是旅遊休憩點，
更是電影劇組取景的第一優先。

圖片提供／魯冰花農莊

魯冰花農莊

營業時間：9：00～18：00，週一公休。

電話：(037) 250-355

傳真：(037) 255-919

地址：苗栗縣頭屋鄉明德村仁隆21號

網址：魯冰花露營.tw

自然景色充滿客家風采

魯冰花的名字聽的很耳熟嗎？80年代一部感人落淚，榮穫金馬獎殊榮的經典電影魯冰花拍攝地點，即是選自明德水庫周邊，擁有滿山遍野的茶樹與充滿客家人文特色的明德聚落。而魯冰花農莊主人當初就是看中此處美麗的風景，選擇此處做為養生之所。

魯冰花農莊主人李中靈，年輕時從事建築業，長期的應酬生活讓他深覺健康的重要，之後他來到苗栗的明德水庫附近闢建「魚藤坪養生休閒農場」，做為自己的休閒之所。

而後又改建為「魯冰花農莊」，簡單生活是農莊的經營理念，因此僅提供露營與復古的割稻飯餐食，沒有多餘的設施，也希望來訪遊客能真正感受大地氣息的美好。

營區內有露天草皮營地，或可選擇有頂棚區為帳篷再加一層防護；汽車營地可停放RV休旅車，一旁亦可加搭帳篷，十分方便。為使來訪者有不同的住宿樂趣，另設計設備齊全的高級露營車供住宿，雙人彈簧床、甜蜜談心客廳、冰箱、衛浴設備皆有配備，最多可宿四人，需預訂才能住到如此有意思的空間。

體驗明德水庫的山光水色

農莊位於水庫保護區內，前有著廣大的露天腹地，舉辦各式露天活動別有一番風情，擁有沿湖而建觀的景觀休閒桌椅區，日夜都能欣賞美好風光。

此外，每年2月是魯冰花盛開時期，前後幾個月此處會舉行生態和人文講座，可與農莊主人報名，重回過去的魯冰花電影感動人心的情境。

喜歡動態活動者，由於魯冰花農莊擁有C級休閒獨木舟教練證書，遊客可請農莊安排教學，與親朋好友或是親子一同在划船中，感受被山水圍繞的暢快與解放。

營地收費

1. RV露營區700元／位，平台露營區（有遮雨棚的）700元／位。

2. 睡墊100元，另有兩間通舖，2000元／4人，每增加1人另收300元。

營地注意事項

1. 請共同維持農場內清潔

2. 飯後勿急泡青草藥草浴，孕婦亦不宜。

3. 因維護生態並無使用農藥&殺蟲劑，所以請自備防蚊液或著輕便長袖褲入園。

自行開車：

① 南下：中山高頭份交流道下左轉接自強路至永貞路左轉過中港溪橋左轉接台13線21K左轉進明德水庫接126線至25K右轉魯冰花大橋（藍色的新橋）前100公尺即魯冰花農莊

② 北上：中山高苗栗交流道下左轉1公里上72線快速道路往後龍方向10k苗栗頭屋出口下右轉至台13線22k右轉接苗16線5.8k即魯冰花農莊

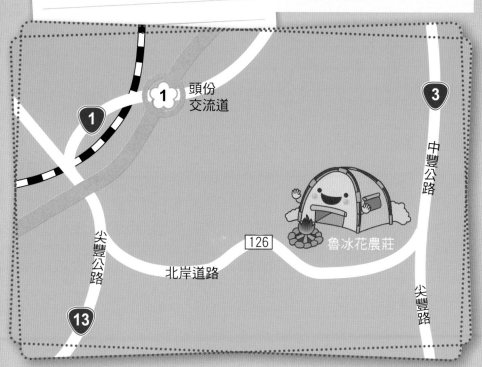

營區擁有完美的視野，靠近騰龍斷橋
與觀光果園，可享受登高採果樂趣。

甜美果園環繞的山中仙境

馬那邦山錦雲山莊
民宿露營

高山中的優美園地，

空氣裡充滿濃郁果香，

解開城市束縛，

盡情奔跑不受拘束。

圖片提供／錦雲山莊民宿露營

馬那邦山錦雲
山莊民宿露營

電話：0933-571-588

傳真：(037) 997-999

地址：苗栗縣大湖鄉東興村馬那邦山86號
（國民旅遊卡特約商店）

網址：cloud.work.idv.tw

E-mail：cloud@work.idv.tw

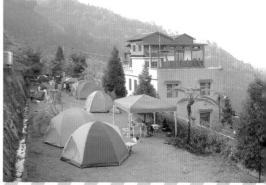

品味山區野外風光

位於苗栗縣大湖鄉馬那邦山西麓海拔800公尺處的錦雲山莊，四周有自然景觀，以及種植多種不同水果的果園，遊客可同時享受登高與採果樂趣。

山莊露營區為莊內的草皮空地，面對寬廣自然林野可說是A級視野，且山莊只收200元清潔費。

雖沒有提供帳篷睡袋等用租借，也沒餐飲提供，但有高檔熱水衛浴與烤肉器具可供使用，這才是露營者最需要的，而且沒有擾人的蚊蟲喔！

若想自己動手作菜，山莊提供有烤肉架設備供遊客自行烹飪或戶外烤食，經濟實惠。

此外山莊另有和式套房、和式雅房、大視界景觀房等民宿設施，供遊客安排住宿休息。

香甜鮮嫩的果實，不時讓垂涎它的鳥兒們在此聚集。

觀光果園、國家公園快樂二日遊

　　錦雲山莊四周還有鯉魚潭水庫，更可遠眺大台中市、大安溪出海口及台中火力發電廠，沿著登山步道上山欣賞山岳美景，也可以看到雲海及雲瀑有如畫中美景，令人心曠神怡。

　　周邊的生態果園更是山莊的一大特色，置身桃、李、草莓、玫瑰花、日本甜柿之中。同時，還有機會見到螢火蟲、獨角仙、台灣畫眉、藍鵲、綠繡眼、大冠鷲、黃鸝鳥、五色鳥、環頸雉、斑鳩、夜鶯等鳥類昆蟲，讓這趟假期更增趣味。

　　由於馬那邦山-錦雲山莊位於苗栗縣大湖鄉，較遠處有泰安溫泉、雪見遊憩區、三義木雕城、卓蘭水果之鄉、壢西坪休閒農業園區、薑麻園休閒農業園區、公館蠶業博物館、出磺坑石油博物館等處，遊客除了渡假遊玩外，更可深入了解台灣農業的發展，吸收書本上沒教的知識。

營地收費

1. 每人每天200元清潔費

2. 草皮式營地，並提供熱水親子浴室、電力插頭、WI-FI無線寬頻網路。

3. 不提供帳蓬睡袋食物等，有提供烤肉架供貴賓使用，不另外收費。

註：前來露營或住宿需先預約、恕不招待未預約的來賓。

自行開車：

① 南下：中山高在苗栗交流道右轉台6號公路車行800公尺再左轉上72號東西向快速公路到終點汶水右轉接台3號公路南下大湖、南湖，在台3號公路134公里處，南湖國小前左斜彎轉進入苗55號公路往南1.6公里（1600公尺）淋漓坪小村莊念東商店處再左轉苗55-1號道路上馬那邦山，約4.5公里即可達山莊。

② 北上：中山高豐原后里間國道165.5公里之系統交流道右轉上國道四號高速公路往東，經豐原、石岡下走省道台3號公路經東勢、卓蘭，在台3號公路134公里處大湖鄉南湖村、南湖國小前右轉進苗55號公路往南1.6公里（1600公尺）淋漓坪小村莊念東商店處，再左轉苗55-1號道路路上馬那邦山，約4.5公里即可達山莊。

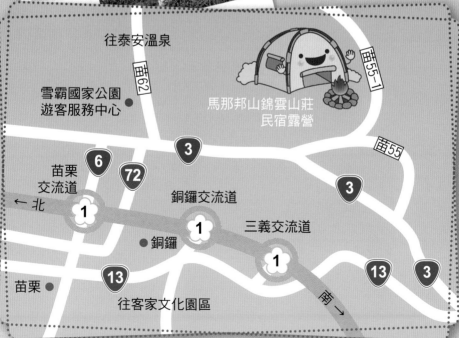

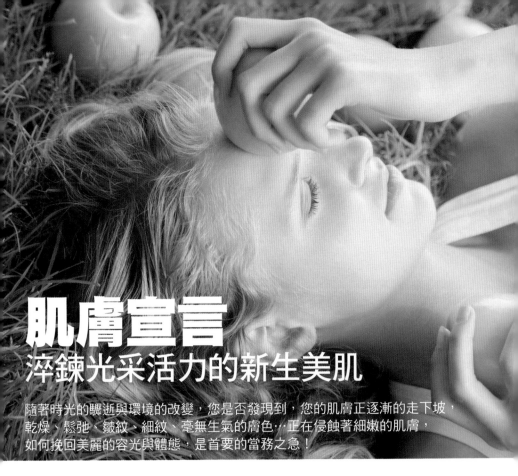

肌膚宣言
淬鍊光采活力的新生美肌

隨著時光的驟逝與環境的改變，您是否發現到，您的肌膚正逐漸的走下坡，乾燥、鬆弛、皺紋、細紋、毫無生氣的膚色…正在侵蝕著細嫩的肌膚，如何挽回美麗的容光與體態，是首要的當務之急！

第一道皺紋產生

如同幼童般的無瑕膚質，是每個女性夢寐以求的願望，但是，過了 25 歲之後，肌膚開始進入停滯期，逐漸走下坡，肌膚的老化現象也更為明顯，久而久之，第一道皺紋便因此產生。皺紋的產生，起因於清潔保養時，不當的力道拉扯，加上肌膚新陳代謝緩慢、保溼能力逐漸消失，造成膠原蛋白代謝率降低，真皮層膠原蛋白含量的減少，再加上地心引力的下拉作用，讓皮下脂肪位移，使得皮膚開始鬆弛而失去因有的彈性…。

肌膚保濕的重要性

在乾燥且低濕度的氣候下，角質層濕度會因為使用不當的洗面乳洗滌而造成含水量的減少，造成皮膚乾燥與剝落的情形產生。洗完臉之後使用傳統的保濕劑，在低濕度的環境下，為維持本身正常的含水量，也有可能吸取皮膚更多的水分而使皮膚表面產生乾燥情形。此時，為防止皮膚水分不致喪失就需要特殊的保濕產品了。

理想的保濕產品，具有哪些特性？它必須與皮膚角質層成份類似，與角蛋白產生自然鍵結，調節水份，同時能中和皮膚乾燥，低濕度下仍具備保水能力，不會被水洗去，而是隨著新陳代謝角質自然剝落而去除，和緩地降低皮膚之刺激與敏感現象。

肌膚宣言 給肌膚最深層的完美照護

10% 玻尿酸涵氧面膜

以高濃度小分子玻尿酸加醣基海藻糖瞬間滲透角質深層，並於膚表形成高親水性的保護膜，快速提升肌膚保濕能力，即刻修復乾燥缺水的膚質。同時能延緩肌膚老化現象，使肌膚從裏到外維持最佳狀態，創造透亮、平滑的健康肌膚。此款涵氧面膜還可當起床時的醒膚面膜使用，夏季可以放入冰箱，冰鎮與紓壓的清爽氛圍，能讓肌膚得到徹底的放鬆與紓壓。

玻尿酸緊緻保濕面膜

蘊含皮膚科醫學文獻中公認的最佳保濕成分玻尿酸，及 Q10 輔酶、左旋 C…等亮采活賦因子，可展現出卓越的抗氧化能力，協助降低自由基對肌膚的傷害，預防暗沉老化，更能有效加強肌膚保濕度，提升表皮層含水量，賦予肌膚水亮透明感，湧現青春無敵的活力美顏。

傳明酸嫩白乳液面膜

以傳明酸為亮白傳導核心，能美白肌膚、淡化色斑，有效防止黑色素聚集的狀況，深入肌膚底層抑制酪氨酸酶與黑色素形成，改善黑色素沉積的問題。同時結合維他命 B12 與六胜肽、Q10 輔酶等多重抗老保濕精華，可減淡皺紋，賦予肌膚彈性與亮澤立即恢復清透好氣色，讓膚色不只白皙，更重現無瑕、有朝氣的年輕風采！

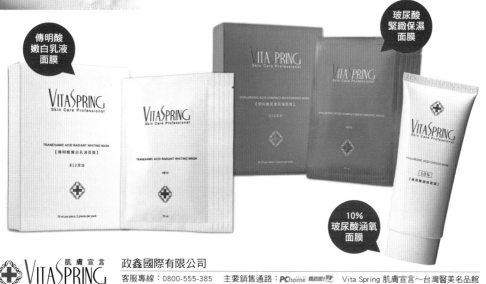

VITASPRING 肌膚宣言
Skin Care Professional ®

政鑫國際有限公司

客服專線：0800-555-385　　主要銷售通路：PChome 商店街！　Vita Spring 肌膚宣言～台灣醫美名品館
新竹：林祺彬皮膚科診所 TEL：(03)535-0566、吳冠興皮膚科診所 TEL：(03)596-1221
比漾皮膚科診所 TEL：(03)658-6463
台中：鄭吉發皮膚科診所 TEL：(04)2701-9815　　高雄：陳柏宏皮膚科診所 TEL：(07)382-2020

uho 優活健康網
活出優質・享受健康

忙碌之餘，別忘了放輕鬆！

更多健康生活新聞，請上 www.uho.com.tw

facebook　uho優活健康網　🔍

華人最專業醫學健康媒體，正統醫學+自然醫學+心靈療癒

【優活健康網站聯盟】

uho優活健康網 ｜ yam蕃薯藤健康 ｜ PChome健康樂活 ｜ 優仕網健康樂活 ｜ sina新浪健康 ｜ NOWnews健康

聯播媒體：uho ▪ Yahoo ▪ yam ▪ MSN ▪ PChome ▪ sina ▪ Hinet ▪ Google

媒體合作 / 廣告刊登：02-7721-8858 #184 黃小姐

模 漾 MOYA

打造您的專屬美麗新模樣 專業醫師、名人一致推薦

雲·端·閱·讀
更多醫美資訊 即時線上看

模漾專業醫美 http://www.moya.com.tw

花現新體驗．艾上新視野

主持人／小花・艾澤

Traveling

節目透過旅遊達人～小花、艾澤兩人活潑趣味的主持方式，介紹臺灣生活面向，探索臺灣富有文化氣息的多元城市風貌，例如：名氣永康街、淡水老街、烏來勝景、南投清境...等人氣景點，挖掘你所不知道的臺灣在地文化、瞭解台灣文創產業、獨特的生活習俗以及當地古早味經典美食，像是淡水阿給、希臘料理…等。以專業身歷其境的玩家角度，整合食衣住行多方資訊，替觀眾規劃內容多元、資訊豐富、執行性強的休閒旅遊節目，教大家不用花大錢，也能輕鬆逗陣行。

如何收看？

1. 訂閱中華電信MOD家庭豪華餐

2. 開啟中華電信MOD，由首頁進入「電視頻道」

3. 直接輸入84(EYE TV旅遊台) 即可收看

（尚未申請中華電信MOD，播打(02)7721-8289#120辦理申請）

請於週一至週五上班時間(09:00~18:00)來電

萬達超媒體電視股份有限公司 (11494) 台灣台北市內湖區瑞光路34號B1
Tel: 0800-090-890　service@eyetv.com.tw　 旅行ING

大大創意
作者招募計畫！

你有自豪的創作能力嗎？

即日起，大大創意徵求旅遊、時尚、攝影、美食

插畫創作、語言高手等各界人才，共同合作出版計畫！

給自己一個圓夢的機會，

快將你驕傲的才華展現給大家吧！

投稿信箱：

da375042@gmail.com

（投稿稿件請註明作者聯絡電話、MAIL）

FB搜尋【大大創意】，按讚加入粉絲團，讀者好康活動等你來拿獎

http://www.facebook.com/DADA.Creativity

省錢也能玩的盡興，

不奢華也能打造難忘旅行，

怎麼玩、怎麼吃、怎麼享樂最高點？

讓最聰明的玩家達人告訴你！

海王子小花
為什麼？跟著小花走過澎湖的人都發誓一定要再去！

首爾玩家小梨
為什麼？去首爾自助行大家都帶著小梨的書！

何篤霖與東方食宿網
享遊台灣不是住大飯店，一定要體驗最舒適愜意的住宿享受在哪裡？

老爺爺與小老婆
姐妹聚餐，午茶約會，北部最值得推薦的美味餐廳在哪裡？

城鄉達人肉魯
台灣到底多好玩？一生一定要去的私房景點，發掘你一地要去的台灣！

小心！

這幾本書，會讓你打開後馬上…
不顧一切的想放假玩樂去！

1 小花與流浪貓

你不知道的菊島澎湖五星級玩法!

2 小梨

不懂韓文也能
省錢吃住玩透透,買過癮

3 何篤霖與東方食宿網

嚴選全台最強優質民宿

4 老爺爺與小老婆

增添情趣,
試試不一樣的隱藏版美食!

5 肉魯

上山小海,台灣許許多多你不知道,
且一生必去的浪漫私房景點。

facebook搜尋 "大大創意" 無時無刻 給你最優質的旅遊推薦

50家 全台灣最棒的 露營地

編者：Fiona Wang
總監：林千肅
主編：莊宜憓
美術設計：阮麗真

初版一刷：2013年7月
定　價：請參考封面

【版權所有，翻印必究】

國家圖書館出版品預行編目（CIP）資料

出　　版：大大創意
地　　址：台北市懷寧街78號9樓
電　　話：02-23114194
傳　　真：02-23114305

50家全台最棒的露營地／
Fiona Wang編著. -- 初版. -- 臺北市：
大大創意，2013.07
　　面；　公分
ISBN 978-986-89391-3-4（平裝）

總 經 銷：昶景國際文化有限公司
地　　址：新北市土城區民族街11號3樓
電　　話：886-2-2269-6367
傳　　真：886-2-2269-0299
E - m a i l：service@168books.com.tw

1.休閒農場 2.露營 3.臺灣遊記
992.65　　　102010006

168 閱讀網
www.168books.com.tw

香港總經銷：和平圖書有限公司
地　　　址：香港柴灣嘉業街12號百樂門大廈17樓
電　　　話：852-2804-6687
傳　　　真：852-2804-6409

星馬地區總代理：諾文文化事業私人有限公司
新 加 坡：Novum Organum Publishing House Pte Ltd..20.Old Toh Tuck
　　　　　Road，Singapore 597655.
　　　　　電話：65-6462-6141　傳真：65-6469-4043
馬來西亞：Novum Organum Publishing House（M）Sdn. Bhd.No.8，Jalan 7／
　　　　　118B，Desa Tun Razak，56000 Kuala Lumpur，Malaysia
　　　　　電話：603-9179-6333　傳真：603-9179-6060

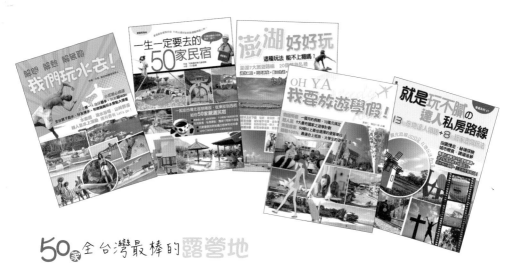

50家 全台灣最棒的 露營地

讀者回函

感謝大家閱讀大大創意旅遊書籍，歡迎填寫回函分享你的閱讀心得，大大創意也會不定期抽出回函幸運讀者，寄上驚喜小禮物！得獎名單將公佈於大大創意粉絲團，得獎者將以 E-mail通知。

姓名：＿＿＿＿＿＿＿＿＿＿＿＿＿＿＿＿＿＿＿＿＿

學歷：
□ 高中職　□ 大專以上　□ 碩士
□ 其它

性　　別：□ 男　　□ 女

婚姻狀況：□ 已婚　□ 未婚

聯絡電話：

生日：＿＿＿＿年＿＿＿＿月＿＿＿＿日
＿＿＿＿＿＿＿＿＿＿＿＿＿＿＿＿＿＿＿

地址：□□□＿＿＿＿＿＿＿＿＿＿＿＿＿＿＿＿＿＿＿＿＿＿＿＿＿＿＿＿＿＿＿＿＿＿

＿＿

E-mail：＿＿＿＿＿＿＿＿＿＿＿＿＿＿＿＿＿＿＿＿＿＿＿（得獎通知，請清楚填寫）

① 對本書與作者的建議：＿＿＿＿＿＿＿＿＿＿＿＿＿＿＿＿＿＿＿＿＿＿＿＿＿＿＿

＿＿

＿＿

② 未來希望大大創意出哪些類書籍：＿＿＿＿＿＿＿＿＿＿＿＿＿＿＿＿＿＿＿＿＿＿＿

＿＿

＿＿

抽獎回函

收件地址：台北市中正區懷寧街78號9樓
　　　　　（02）2311-4194

大大 創意　　收